U0054366

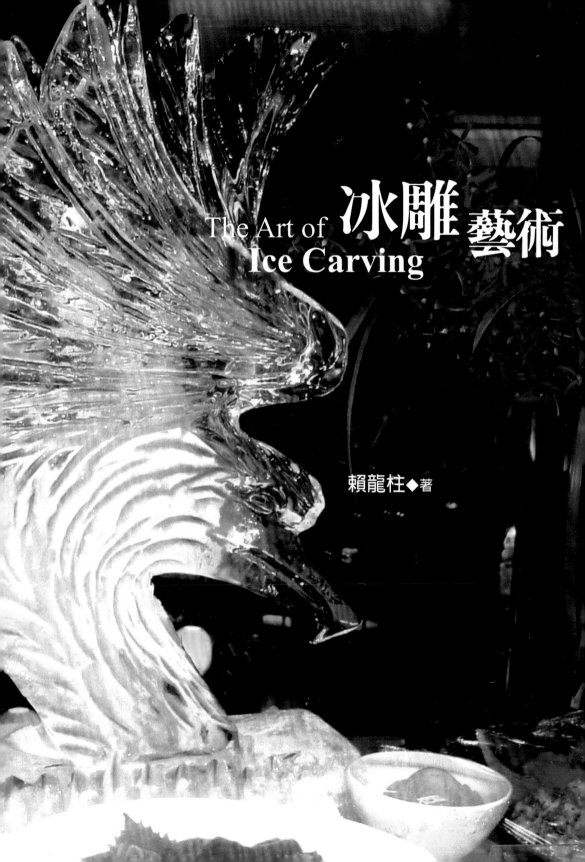

The Art of
Ice Carving

冰雕藝術

賴龍柱◆著

Ulf Bremer
General Manager

July 22, 2008

To the readers:

If there is a good hotel, there must be a great artist and craftsman!

Henry has been instrumental in providing the hotel with great displays and artworks for our various restaurants and, most importantly, banquet events over the many years. He surprised us and his guests with his skills, dedication towards details and innovation, which are truly remarkable and trendsetting for others.

I am delighted to see that Henry allowed for this important book to illustrate and educate the many interested young craftsmen to learn more about the techniques and the basics of sculpturing.

We, at Shangri-La's Far Eastern Plaza Hotel, Taipei, are proud to count Henry as our colleague.

Yours,

Ulf Bremer
General Manager

親愛的讀者們：

　　一間好飯店，必定會有一位優秀的藝術家和工藝師。

　　多年以來，亨利為我們飯店內的各式餐館提供了出眾的陳列品和藝術品，尤其是在宴會活動上。他精雕細琢的功力以及創新風格著實讓大家驚艷，不僅技藝超群，同時也引領風尚。

　　我很樂意見到亨利願以此書傳授給眾多年輕藝術家，讓他們學習更多冰雕的技藝與基本工夫。

　　台北遠東國際大飯店的同仁以亨利為榮。

溥睿名

香格里拉台北遠東國際大飯店

總經理 Ulf Bremer

2008年7月22日

王　序

　　賴龍柱先生投入餐飲冰雕藝術已有十二年之久，認識他是在本人擔任景文技術學院董事長的時候，那時候他已是遠東國際大飯店冰雕及蔬果雕的藝術師，但還利用公餘時間到景文進修，令人感佩。2002年曾以豐富的經驗，帶領專技部的學弟妹，參加由中國電視公司所舉辦的美食比賽，獲得優勝。

　　兩年前龍柱提到他正在編寫一本關於餐飲冰雕藝術的書，希望將餐飲冰雕有系統的介紹出來，與各界分享，減少後進者摸索的時間，並希望透過本書，表現台灣飲食文化色、香、味兼備的境地。如今龍柱如願的出版《冰雕藝術》一書，從書中可以深刻的感受到他對這項藝術的熱愛，對於知識與技術的扎根與傳承更別具一番意義。

<div style="text-align:right">

法務部

部長 王清峰

（前景文科技大學董事長）

</div>

林　序

　　「冰雕」是一項運用自然食材，並結合台灣美食文化所演變出來的一門專業藝術，筆者透過何文熹先生（台北遠東國際大飯店點心房副主廚）的介紹認識了作者賴龍柱主廚，也有機會接觸到主廚的這一本《冰雕藝術》專書，進而有機會寫序。

　　賴師傅在冰雕專業領域裡專心、專注的研究，自始至終持續演練更專業的冰雕技術，讓筆者有著深刻的印象，賴主廚也因為對冰雕藝術的認真與熱忱，以台灣國家代表隊身分於2007年法國里昂西點世界盃冰雕比賽中，以其專業素養勇奪第三名的殊榮，不負眾人所望，且從這本《冰雕藝術》著作中不難發現賴主廚對冰雕這門藝術學習歷程與技術的傳達，書裡所展現出來的作品也充分的了解賴師傅毫不藏私的分享精神，相信透過他細心的指導下，能夠讓更多年輕的主廚們喜愛這門技術，一起參與「冰雕世界」裡的神奇奧妙之處，一起為即將踏入烘焙業或正在學習中的學子貢獻一己之力。

社團法人台灣蛋糕協會
執行長　林廷耀

張　序

　　認識龍柱已有十三年的時間，從他剛踏入餐飲業至黃銘波師傅處學習蔬果雕以來，便知他是一位十分認眞、努力不懈的中部男孩。龍柱在1996年進入遠東國際大飯店擔任冰雕助手與果雕師，即積極參與國內外廚藝競賽，累積相當多的比賽經驗與人脈，在一次國際賽中，他的「鐵達尼號」果雕作品曾經在比賽會場中讓人驚豔，近十年來已奪得相當多的獎牌與榮耀，但龍柱不僅發揮他擅長的蔬果雕刻，對於冰雕，更是躍躍欲試。

　　走進龍柱的冰雕世界裏，你所看到的冰雕不再只是生冷的龍鳳造型或是傳統的心心相印。在龍柱巧奪天工的冰雕技術下，他的創意讓冰雕作品注入新的生命，不論是過去嵌入玫瑰花瓣的浪漫冰雕，或是成為客人享用甜品的冰杯造型，現在更有許多新的靈感因他不斷追求新知的態度下，讓消費者有機會體驗冰雕的燦爛世界，如本書所提到的花草溜冰茶與試管雞尾酒。

　　冰雕是一項藝術，但卻是一項在冰冷的工作室中、靠著冰雕師的巧思與血汗所辛苦成就的餐飲藝術。雖然它無法長期維持、永久持有，但卻是在任何一場宴席中，能夠抓住客人目光並在當下留住最美的一刻的餐飲裝飾藝術。我相信，不只是賴龍柱先生，只要任何一位冰雕工作者願意投入時間、精力於這項工作，相信都能與他一樣，成就每一件作品的完美，注入冰雕豐富的生命意義。這本書的出版是龍柱的第一本書，前前後後花了他將近五年的時間，餐飲界很幸運有他這麼一位執著的餐飲從業人員，相信透過這本書能夠更加了解他本人在冰雕世界的努力，也能藉由龍柱的示範鼓勵讓餐飲業有更多生力軍投入。

財團法人中華飲食文化基金會主任

張玉欣

6

梁　序

　　高級的中國菜講究的不僅是美味，它還營造氣氛，在大宴中還得擺出氣勢，而往往這些重要的工程就得交到有天份和手巧的廚師手中。

　　認識龍柱十多年了，在許多美食活動中，他總是默默地參與付出，毫不邀功，永遠謙誠待人。我是一個對師傅的批判毫不留情的人，有時候嘮叨得自己都討厭自己；但龍柱的眼神，永遠都好似期盼每個人都對他多說點……。

　　龍柱在台北最高級的其中一個飯店裡工作，在那種忙碌和壓力下，他還能把大學的文憑修到手，聘邀到學校去教課，熱心參加各種活動，值得讓人稱許；現在，龍柱要出這本《冰雕藝術》，我爲他高興，這本書就像是任何一個廚師的階段性的論文報告。藉此我期盼他一個階段、一個階段地走下去，更期盼看他書的後進，能以其爲榜，讓中國菜餚的美學、意境，薪火相傳！

美食製作名主持人

汪功權

黃　序

　　由於國際市場的開放，帶動了觀光餐旅業的發展，相對的也激起了同業間的競爭。

　　在「競爭」的環境之下顯露出了包裝的重要性，包裝儼然成為整體活動品質極為重要的課題，尤其是在提供高消費的場所中，布置藝術成為倚賴的要角，而冰雕藝術就是其中的一種。冰雕往往是重要宴席中營造宴會氣氛的要角，及鎂光燈攝影機捕捉的焦點；冰雕瞬間的美麗及其曼妙的溶化過程，始終能跟宴會活動勾勒出協調的畫面。

　　冰雕藝術屬於餐旅布置藝術當中食材造型藝術的一部分，冰雕藝術在國內外的美食比賽中，常會被列入重要比賽項目；不過，由於冰雕在台灣的發展受限於地域天候因素和硬體設備空間限制，以致人才培育發展困難，綜觀上述因素許多餐旅業者主要基於成本的考量大都採用外包的方式，因而專業冰雕師傅大都是建置在較具規模的五星級飯店當中，故冰雕工作在台灣可說屬於一種冷門行業，相較上，與我們鄰近的日本因為天候的因素、先天地利條件的優勢而得天獨厚，國內的承習者當付出更多的心血才是，而龍柱便是少數能夠堅持投其所好專研者。

　　龍柱出身於台灣農村家庭，退伍後即投入餐飲技職領域學習廚藝，樸實典型的耕耘者性格造就了他今日的專業技藝，在習藝過程中始於中餐烹調進而接觸果雕，而後進入冰雕領域，在資源豐沛的飯店環境加上不斷的自我的投資與付出，終於在今日累積了屬於他及所屬飯店共同的結晶，更為台灣餐旅廚藝發展寫下精采的一頁，在此喜見《冰雕藝術》一書的出版，本書題材內容涵蓋器皿、主題雕刻、結合花藝、果雕及獨特的創意飲品，作品風格跳脫傳統思維，涵蓋面甚廣，從基礎技法到以實際相關宴會

主題設計，所有激盪過程的創作思路都慷慨的與讀者分享，是一本專業與藝術性兼備而極富參考價值的餐旅裝置藝術寶典。

台北喜來登大飯店
食材造形藝術中心主廚　黃�波

黃　序

接到賴龍柱老師親自來電，告訴我他要出書並邀請我爲他寫序，讓我感到非常榮幸，過去龍柱和他的老師黃銘波先生只要是烹飪公會有活動、有展覽，師徒倆都義不容辭拔鋸刀相助，我也就一口答應下來。龍柱雖年輕但很努力學習，爲人也謙虛，能有今天的成就，實替他高興。我以餐飲專業人推薦本書。

龍柱老師時常參加國內外比賽也得到很多獎項，手法技巧已到巧奪天工、鬼斧神工的境界。他樂觀學習，熱心服務，用感恩的心投入、用歡喜的心付出，而用心就是專業。把經歷變成經驗、經驗變成文化，更立書傳承，造福後進，提升美食文化。爲人處事以善爲本。龍柱老師廣結人緣，知福惜福。把廚匠變廚師，再從廚師提升爲老師。

希望這本書的發表，能讓更多餐飲新貴得到助益和啓蒙。讓餐飲文化能向上提升，變得更美，讓美食世界亮起來。

台北縣烹飪商業同業公會
理事長　黃我雄

10

鄭　序

　　一項精湛技藝呈現的背後總是累積無數辛勞與血汗的付出，才有了檯面上的榮耀，在這多元成就價值日漸被大家肯定的社會中，作者一路走來的經驗，及其踏入社會後的自我要求之終身學習成長精神，著實是你我一個極佳的學習典範。

　　拜讀本書後，原本看似平淡無奇的冰塊，卻賦予無限創意的構思，高潮迭起展現出無數件令人驚艷讚歎的傑作，甚或每件亮麗的作品均是融入細膩刀工技法，及獨具匠心的巧思匯聚而成。然而，這些技藝與智慧都是作者多年來憑著興趣及努力不懈的認真態度，由工作中、或從技專校院求學及多次參加國內外比賽得獎所累積而來的，重要的是，這份堅持的態度就是一個人成功與否最關鍵的因素。

　　作者近三年來在本校擔任果雕教師，除傳授專業技能獲得師生肯定外，其學經歷、參賽成就及工作態度亦是學生學習的標竿。蓋多數職校學生的學習過程總是缺乏目標及自信心，也惟有作者這番親身經驗，才能刺激學生學習意願及動力。

　　欣喜作者將其冰雕技藝有關之理論及作品彙整出書，讓一般大眾更了解冰雕的多元面貌，亦為同業及有興趣愛好者，提供一本實用豐富的參考書籍。

穀保家商

校長　鄭學忠

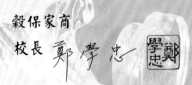

作者序

　　筆者原本從事電機電腦製圖行業，於退伍之後轉行，經軍中同袍伙房主廚朱鴻富先生介紹，進入中餐川菜館學習料理，在那時候和自己一起工作的夥伴，年紀都很輕，跟我同齡的夥伴也都當上了領班，我必須更加努力，要求自己多下點功夫、時間。在餐廳空班休息時間，一有空就會跑去書店看食譜或在餐廳練習蔬果雕刻，也因此自然而然對果雕產生了興趣。

　　在朋友介紹下，進入了圓山大飯店聯誼會中餐廳工作，對學習餐飲料理有更高一層的鑽研與體驗，在餐飲領域裡要學習的技能非常廣泛與多元，當初自己心裡想，在餐飲藝術領域裡，冰雕技能不知哪裡可學，要學習冰雕也要趁年輕時學習，因為這是一項需要體力與耐心、創意與思考的工作，此時巧遇遠東國際大飯店正在應徵冰雕助手，經朋友李友順師傅介紹下進入台北遠東國際大飯店任職，心裡萬分喜悅。

　　我在因緣際會之下從事專職的冰雕果雕師，但在這領域過程中，也讓我參加了許多國內外大小餐飲比賽，獲益良多。初期學習冰雕，完全是手工鋸切割冰塊，手工雕刻相當費時費力，以往想買冰雕書籍或參考冰雕資料，卻發現此類資料非常有限，在遠東大飯店經歷了十二年冰雕工作，歷經了摸索、模仿、觀察研究，體驗了身為冰雕師傅的工作與責任，也將自己所學到的技能及經驗編輯成書，與讀者分享我的經驗。

　　學習冰雕的過程中，很多造型技巧的變化，都引用大量蔬果雕刻所學的雕刻原理：尺寸、角度、規格化，掌握住冰塊的特性，引用更多材料元素，移花接木手法，可以使冰雕有更大的創作空間。

　　2007年，我在台灣蛋糕學會的推薦下，以台灣國家代表隊的身分，參加法國里昂西點世界盃比賽，在冰雕、巧克力雕、拉糖工藝作品團體成績

榮獲第三名，這是一次非常難得的機會，在會中可以與二十個國家的參賽選手互相切磋交流，非常令我興奮，讓我見識更廣，更希望能將自己所學到的經驗與讀者們分享，願有更多新血加入。

　　「學問需要延綿，技能更需要傳承」，本書所呈現的內容由淺入深，由實做到創意欣賞，提供初學者練習、欣賞者體驗與感受，希望藉由冰雕的創意，啓發讀者對餐飲藝術有更深一層的了解與幫助，期許有更多餐飲科系學生與餐飲界朋友，對飲食藝術文化的努力，能不斷地提昇與發揚光大。讀者若對冰雕或果雕有更進一步的興趣，可上筆者的網頁，歡迎讀者們投信討論，網址是：http://www.wretch.cc/mypage/henrylai1971。

<div style="text-align:right">

台北遠東國際大飯店

冰雕蔬果切雕藝術師　賴龍柱

Henry

</div>

目錄 CONTENTS

PART I

冰雕的世界 16

概論 17

PART II

PART Ⅰ

冰雕的世界

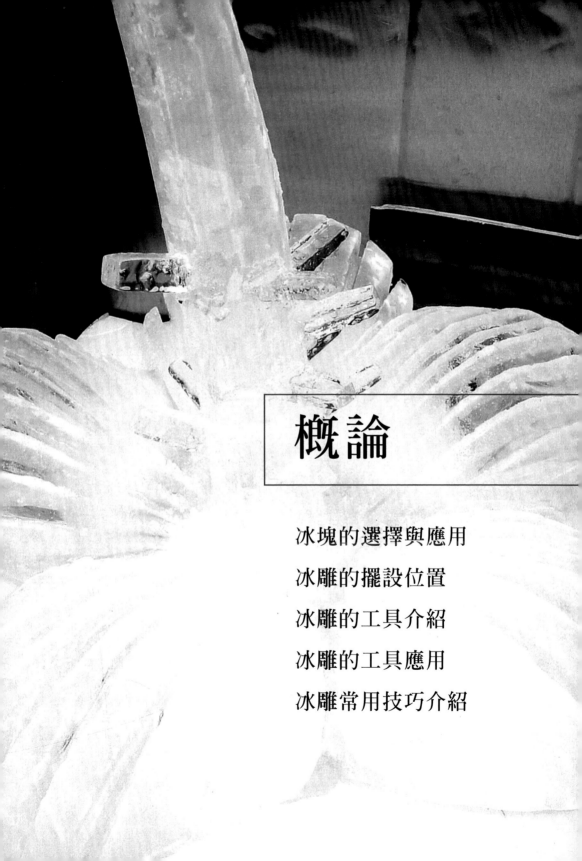

概論

❋ 概論

　　冰雕，飲食文化藝術的一部分，呈現的是晶瑩剔透之美，賦予飲食藝術，使烹飪與藝術結合，不斷提高和豐富飲食價值。冰雕，在飲食藝術上獨具特色，烹飪是爲了供應人類膳食，而冰雕是爲了使人享受到美的意境，最後以欣賞之愉悅感促進食慾。

　　一件好的冰雕作品，可稱得上是「廚藝傑作」，將其裝飾在宴會上能令人賞心悅目、心曠神怡，增添美食的饗宴。現今冰雕的發展，趨向多元化，包含大小型冰雕，小至杯子、大至組合式冰雕比比皆是，按需求考量。這些冰雕皆大大提升技能與藝術價值。

冰雕與美學

　　研究冰雕首先要從美學談起，要談美學，必須領悟到美學的涵義。冰，無色而無味，有著「光亮」的獨特性質，可藉由巧妙的雕刻提升其藝術價值，在餐飲文化中有著重要的地位。冰雕也是精神和物質文明結合體，具有欣賞價值與食用價值。

　　冰雕藝術是繪畫、工藝、雕刻三者所組成的同心圓。囊括內容主要是「造型」、「意境」、「燈光效果」，這是冰雕構成最主要的三個要素。

1. 意境：是冰雕藝術的最高要求和最終效果，也是冰雕成爲藝術的最重要因素。
2. 造型、燈光：牽涉到的層面較多，是組成意境的基本因素。

　　藉由上述冰雕三要素的創意運用，才能夠將冰雕藝術完整呈現出「美」。這也是身爲廚師所應當多方面學習的地方，以美的概念來說：美學的提升將有助於廚師對於烹飪藝術的創作，進而提升飲食藝術文化價值。

 冰雕的特性

　　冰雕是烹飪藝術的結合，與其它藝術作品一樣，稱得上是一件嘆爲觀止的作品。藝術有著共同的特質，但又有各自的特性。

　　冰雕藝術的特性有下列三要點：

1. 無法長時間保存：冰雕的最佳狀態，通常只有2-3小時，不像蔬果切雕易於保存、造型、顏色琳琅滿目，非常豐富。但是因爲冰雕是透明且呈現出如水晶般的晶瑩剔透，將冰雕結合投射燈光，放射出閃亮的效果，讓人讚嘆刹那間的永恆。

2. 實用與審美相互結合：古語道「佛要金裝、人要衣裝」，在烹飪藝術中，一道垂涎的佳餚經過適當的裝飾，更能突顯出菜餚的色、香、味，提升用餐氣氛。在冰雕裝飾上以海鮮、冷盤爲主，藉由冰雕塑造成各種形式容器盛裝，給予視覺、觸覺、味覺上之藝術饗宴，這也就是冰雕審美的一面。故冰雕在餐飲藝術中有著舉足輕重的地位。從冰雕藝術的發展史中我們看到，在時代的進步潮流中，烹飪藝術不單單只用於滿足人們的口腹之慾，在色、香、味提升的同時，間接造就了冰雕藝術的眞、善、美價值。

3. 突顯宴會活動主題：配合宴會活動需求可將冰雕刻成有主題或是另類作品，提升宴會整體美的效果。在此又可細分爲戶外、室內冰雕兩類型，戶外就必須考量到溫度的影響，（國內曾舉辦過觀光的組合式造型，但是大型冷凍庫的低溫保存是不可或缺的）觀光展示如位於大陸哈爾濱、日本北海道，多天的溫度皆是零下，爲期數個月。能有這樣得天獨厚的先天條件，是開發觀光的另一項資源。

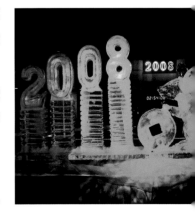

🧊 法則與方法

冰雕是一門藝術，在創造過程中掌握其技巧與方法，而不斷重複練習是入門的基礎方法之一。相對的必須要了解一些繪畫、構圖，在製造過程中也要考量到主題、題材、整體架構、外型、意境等等相關事項，茲分述如下。

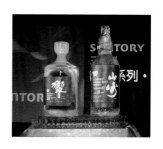

◎主題

「主題」是創作的目標，它是經過作者對於事物的觀察、體驗、研究、分析而得的結果。另外，餐飲宴會性質上所需求的內容也有些區別，有喜宴、壽宴、慶功宴、節日等等。

1. 依宴會性質不同所搭配的造型也會不同，如：喜宴皆以天鵝、龍鳳、喜鵲、小天使……等；壽宴則以鶴、壽字、壽桃……等；開幕或是慶功宴以駿馬、老鷹……為主，也有以數字或是文字的破冰形式。

2. 有一些吉祥的圖案也可以借題發揮，如：年年有餘、花開富貴、心心相印、龍鳳呈祥等或以諧音等形式來表達人們的願望和理想。

3. 將傳統民俗習慣或具象徵性的物質賦予代表性，例如：牡丹－富貴、玫瑰－愛情、天鵝－情侶、喜鵲－報喜、老鷹－鴻圖大展、駿馬－奔騰（一馬當先）、猴－活潑、龍－至尊、魚－年年有餘……等。

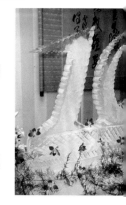

4. 酒會中以「天鵝」、「魚」、「老鷹」最受大眾喜愛。

因此，場所、對象和宴會性質、目的很重要，必須了解到各國的民俗信仰、生活習慣特色，就能完完全全發揮主題。

◎構圖

　　「構圖」是冰雕事前準備的重要事項。首先，可在紙上繪製出草圖，將腦海中作品的雛型按圖施工，才能正確掌握到成品造型、比例、尺寸、角度，排除過大的誤差。其次，實體造型設計上的長、寬、高比例等，要以平面草圖作爲參考，尤其是大型組合式冰雕尤是，更是要精密，以求穩固。第三，成品溶化的時間及安全性需要考慮進去。第四，造型設計以安全、美觀爲原則，構圖時必須考量到宴會場所擺設的地點。更重要的一點是，主題必須明確且不能喧賓奪主。例如：公司商標，大致上主題都會設計在作品中間，其餘空間則搭配一些造型襯托主題，以此間接營造出其公司行號的宣傳效果。

◎意境

　　「意」指傳達了感覺與想像；「意境」則是景象和情感的結合、也是創作者對於作品眞實的情感流露。創作藝術要有意境，以冰雕來說，求取意境是根據作品造型的構造和作者的想像，在冰雕單一原色、原料中要求更多的變化，其點、線、面是傳達冰雕藝術最佳的技法，加上冰雕透光後所呈現出來的視覺效果和意境。

　　在創作過程中，冰是不拘泥於物象或形式，它可以是抽象的，藉由誇張、簡化、添加裝飾等手法，使作品能更加的生動而耐人尋味。

　　注意以上這些構成要點，才能有目的地進行簡化、誇張、省略、添加或是補充。但要做到眞正簡化並不容易，簡化不等於簡單、更不是簡陋，而是強調特徵、不失物象。在主題特徵前提下簡明扼要，讓作品簡潔明瞭，主題自然就會突顯神韻，質感倍增，而充分傳達出創作者所要呈現的實體意境。

◎造型

　　談起冰雕藝術，每一件作品都是由作者賦予生命與價值，任何的物體都有它的造型與特徵。作者在創作時，依個人的生活經驗、對任何事物的了解程度，創造出不同的效果。以「龍」爲例：根據《本草綱目》的記載，龍有九似：頭－駝、角－鹿、耳－牛、眼－兔、腹－蟹、鱗－

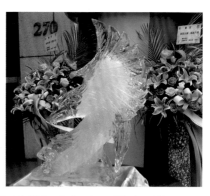

鯉、頸－蛇、掌－虎、爪－鷹這些局部的物象特徵組合起來即構成「龍」。

◎色彩

　　晶瑩剔透的冰雕，需結合燈光投射，才能將冰雕的造型完整呈現。色彩是形象藝術先聲奪人的有力語言，飲食藝術上所囊括的色、香、味、形，色排名第一，「色」能在一瞬間予人視覺震撼，可見其重要性，當然也要考慮到色調的和諧，才能賦予冰雕另外一種感覺。色彩應用技法如下四點：

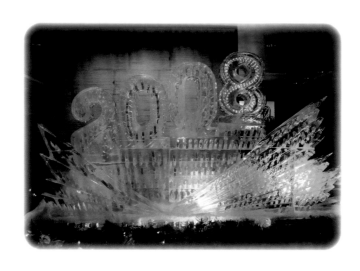

1. 染色：可直接將色素或染料加入細碎冰混和染色，再將染好的碎冰填入處理好的造型凹槽，表現出分層的效果。此類型大都適用於公司行號商標、有顏色的造型等等。

2. 色版：先將冰塊刻出所需要的色版尺寸凹槽，再將色版放入，隨後將冰塊用濕碎冰連接入庫結凍。

3. 投射燈：此點運用的範圍最廣且最方便，要點在於選擇燈光的顏色，於投射在作品的表面。可用不同的色系重疊搭配出漸層的效果。

4. 燈管：冰雕造型完成後，刻出可放入燈管的溝槽，將燈管放入用濕碎冰連接入庫結凍。於擺設時通電，呈現走馬燈之類的效果。

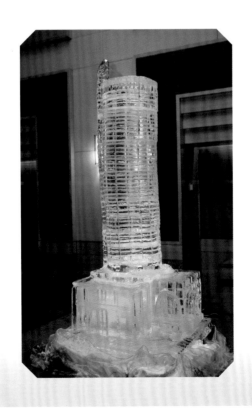

冰塊的選擇與應用

冰塊的選擇

　　一般市面上冰雕所選用的冰與製冰工廠供應給商家販賣用的剉冰，其冰塊是一樣的；冰塊應避免選購供應給碼頭用的冰塊。因為，碼頭用的冰塊為短時間製成的冰，品質不穩、冰塊中心含有白色氣泡很多，冰雕時容易破損，所以選購冰塊時要儘量挑白色泡少而透明度高的為優。

冰塊草圖

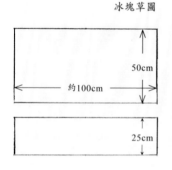

冰塊規格

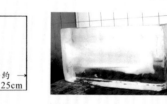

橫式

規格：長100㎝

　　　高50㎝

　　　厚25㎝

重量：約140公斤

立式

規格：寬50㎝

　　　高100㎝

　　　厚25㎝

重點提示

　　冰塊品質好壞與中間的透明度有關，透明度愈好品質愈佳。另外，中間白色部分為空氣所造成。

格式化構圖

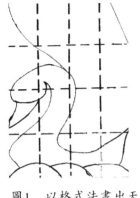

每一件冰雕作品，應事先在紙稿裡模擬構圖，如圖1所示。

格式化造型的比例、角度、平衡感都沒有問題的狀態下，再將構圖以平鑿刀畫上冰塊，如此一來可以避免冰塊上因構圖錯誤產生交錯複雜的線條。構圖的好壞，決定了作品的成敗。

圖1　以格式法畫出天鵝草圖

◎冰雕構圖法

以平鑿刀的刃鋒，在冰上輕輕地畫出草圖（如圖2、圖3），完成後再以三角鑿刀將草圖線條描繪出來，並加深紋路。

圖2　雕刻時可事先在冰上畫出輪廓

圖3　冰上草圖輪廓

完成構圖時，應距離成品1～2公尺，觀察整體比例與平衡感是否可以。

◎角度變化

　　由於冰塊製作時，僅單一尺寸冰雕的造型會受限，因此可將冰塊切割為不同斜角（如圖4），以利造型上的變化。

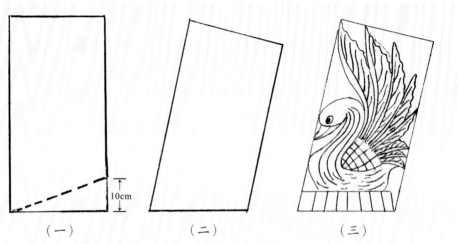

(一)　　　　　(二)　　　　　(三)

圖4　可依需求切割成10cm、15cm、20cm、25cm、30cm、35cm

冰雕的擺設位置

　　適合擺設的冰雕位置有：

1.舞台上（主桌正後方）。

2.走廊（迴廊）。

3.接待桌旁。

4.入口處。

5.宴會廳正中間，以酒會性質為多。

6.餐桌上，以自助餐為多，冰雕與菜餚結合各種冰雕造型或公司Logo冰雕以搭配宴會性質需求。

以下為中餐與西餐的冰雕擺設位置圖，供讀者參考。

圖5　中式婚宴冰雕擺設位置圖

資料來源：台北遠東國際大飯店宴會廳

背板 -Banner
布幔- Champange Backdrop
舞台尺吋-Stage：244cm * 732cm

講台及麥克風
Podium with Mic

銀幕及投影機
Screen and LCD Projector

銀幕及投影機
Screen and LCD Projector

酒
高腳桌
Cocktail Round Table

食物餐檯
Food Station

食物餐檯
Food Station

冰雕
Ice Carving

食物餐檯
Food Station

食物餐檯
Food Station

29 m 50 cm

接待桌
Reception Table

酒
高腳桌
Cocktail Round Table

飲料台
Beverage Stataion

27 m 67 cm

Far Eastern Grand Ballroom

圖6 西式酒會冰雕擺設位置圖

資料來源：台北遠東國際大飯店宴會廳

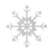 ## 冰雕的工具介紹

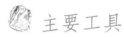 主要工具

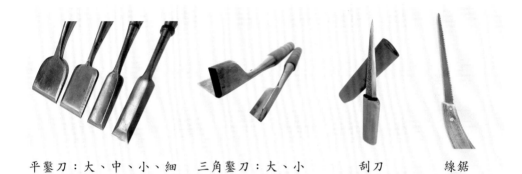

平鑿刀：大、中、小、細　　三角鑿刀：大、小　　　刮刀　　　線鋸

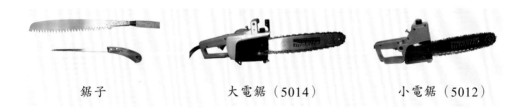

鋸子　　　　　　大電鋸（5014）　　　　小電鋸（5012）

電鑽　　　　　　　　　　冰夾

 輔助工具

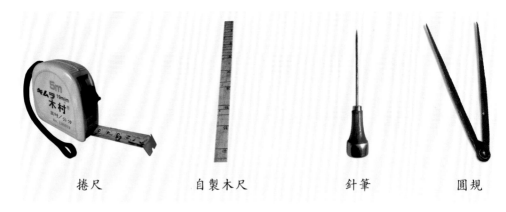

捲尺　　　　自製木尺　　　　針筆　　　　圓規

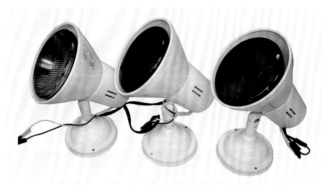

裝飾投射燈

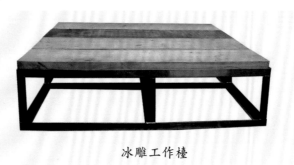

冰雕工作檯

 防護配備與功能

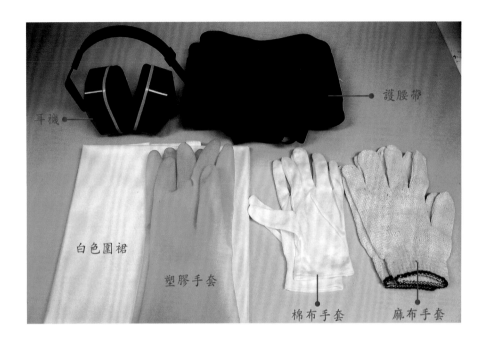

▶ 耳機　操作時必須戴上耳機，阻隔電鋸使用時所產生的噪音，以保護
聽覺。

▶ 護腰帶　作為搬運重的冰塊或彎腰等的保護作用，以避免傷害。

▶ 白色圍裙　冰雕時要穿著圍裙，為免弄溼衣服。

▶ 棉布手套、塑膠手套、麻布手套
冰雕時必須全程戴上手套。先帶上棉布手套，再套上塑膠手套，最外
層是麻布手套；一來避免手部潮溼凍傷，二來防止滑落，尤其是搬運
冰塊時一定要戴上麻布手套，以防滑落。

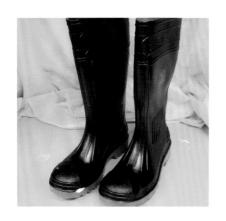

▶安全冰雕鞋　進行冰雕時必須穿上鋼頭安全鞋，以防止冰雕碎冰掉落時砸傷腳。

▶全套配備

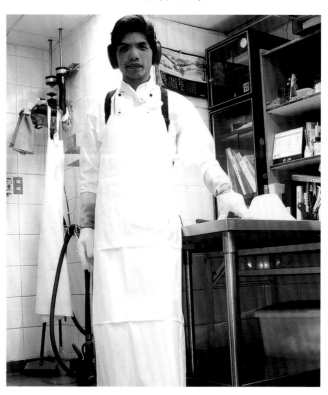

 蓄水台

　　冰雕裝飾蓄水台的種類很多，可以材質、造型區分，依各種用途需求搭配，生魚片冰雕以圓型直徑50cm為宜，小型冰雕以70cm～110cm長裝飾台為宜，如果要擺飾大型的就以銀器150cm長裝飾，這種設備裡面還有六支燈管投射（如蓄水台四），亦可選用色紙包裝燈管，可獲得更佳之色光效果呈現。

▶冰雕裝飾蓄水台一
　材質：不鏽鋼
　尺寸：長75cm、寬55cm、高20cm

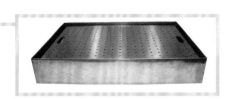

▶冰雕裝飾蓄水台二
　材質：不鏽鋼
　尺寸：長110cm、寬55cm、高12cm

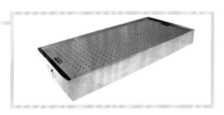

▶冰雕裝飾蓄水台三
　材質：鍍銅
　尺寸：直徑50cm、高13cm

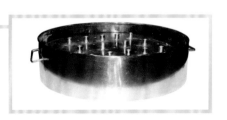

▶冰雕裝飾蓄水台四
　材質：鍍銀
　尺寸：長147cm、寬86cm、高20cm
　特性：內裝7支燈管，具有排水功能

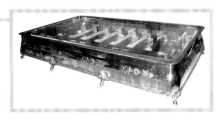

冰雕的工具應用

手工鋸子的應用

▶步驟一　在冰面上刻劃出構圖，線條以外，以鋸子切除。

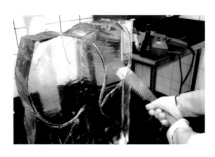

▶步驟二　切出雛形。

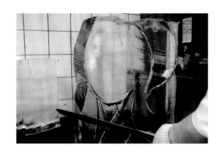

▶拉水平　鋸子的功能在於大型冰雕在組合時，須將上下接觸面拉出水平，使其冰塊更加穩固。

電鋸的應用

▶5012電鋸（小電鋸）

特性：高轉速1,600 / min，導板長300mm。

功能：轉速快，適合做直線切割等，大都以盤子、底座為主。

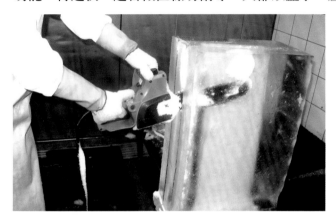

▶5014電鋸（大電鋸）

特性：轉速較慢，400 / min，導板長400mm。

功能：適合做弧度切割，大都以動物造型、雛形切割等為主。

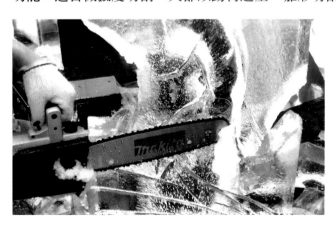

三角鑿刀的應用

1. 一般常使用的三角鑿刀可分為大、小二支（如圖7、圖10）。

2. 其功能在冰上描出構圖後，用三角鑿刀來加深紋路線條，或冰盤裝飾線條，魚鱗鱗片……等紋路線條造型（如圖7、圖8、圖9、圖10）。

3. 小三角鑿刀則使用在紋路較細的部分，如「尾鰭」（如圖10）。

圖7　圖為大三角鑿刀使用在如魚鱗鱗片的部分

圖8　圖為大三角鑿刀使用在加深紋路線條

圖9　圖為大三角鑿刀使用在冰盤裝飾線條

圖10　小三角鑿刀使用在如尾鰭的部分

 平鑿刀的應用

平鑿刀的長度、刃寬、重量、角度等會因用途而有差異。平鑿刀的重量要輕，使用起來才會較為順手。

平鑿刀的樣式很多，有長柄、短柄，其中以短柄較為常用，又分為大、中、小、細四類：

1. 大鑿刀適用於刻盤子等去除大面積的部分（如圖11）。

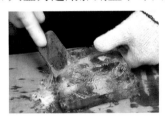

圖11　大平鑿刀用來去除大面積的部分

2. 中鑿刀適用於雕刻動物、修飾雛型等（如圖12）。

圖12　中平鑿刀用來修飾、雕刻雛型等

3. 小、細鑿刀適用於雕刻小面積（如圖13）。大、中鑿刀無法刻到之角度，以小、細鑿刀最為恰當。

圖13　小、細平鑿刀適用於小型面積的雕刻

圓規的應用

▶大小圓形的畫法

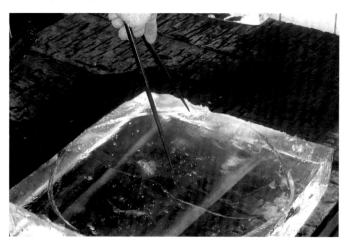

刮刀的應用

　　刮刀應用於修飾弧度及粗面的處理，有別於線鋸的功能；平鑿刀進不去的曲線部分，可以刮刀挖小洞之處理。

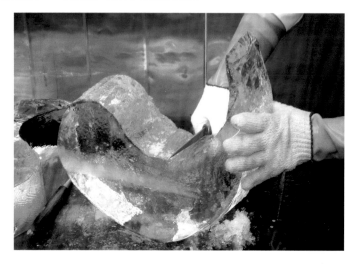

 線鋸的應用

線鋸外型細長，齒距較密，適合弧度修飾及粗面處理。

 電鑽的應用

▶小電鑽　功能很廣，可以寫字、畫線條、挖小洞（如眼睛）等作用。

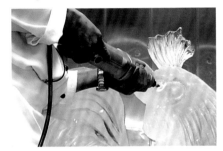

▶大電鑽　在冰塊上鑽圓孔，深可放入試管之深，可製作花草溜冰茶之
　　　　　創作飲品。

 ## 木尺與針筆的應用

利用木尺與針筆在冰上做線條與尺寸的記號。

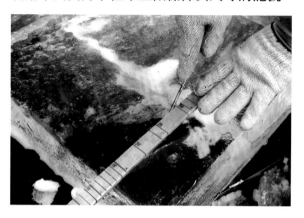

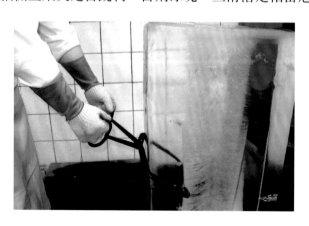 ## 冰夾的應用

冰夾工作場所最好準備二支冰夾方便兩人搬運大冰塊。使用冰夾之前要仔細檢查爪尖是否銳利，否則冰塊一旦滑落是相當危險的。

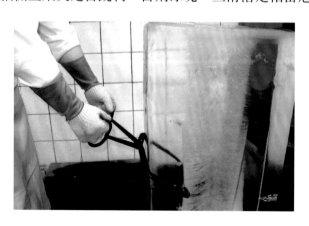

 工具的研磨

　　工具研磨的方式通常先以粗磨刀石研磨後再使用細磨刀石；研磨時的角度為30度（如圖14），並以前後來回方式研磨。研磨時須注意角度的平穩性，及適當加水研磨。反面則平貼磨刀石修飾刀面（如圖15）。

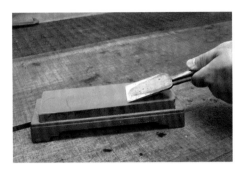

圖14　研磨時以30度角方向研磨

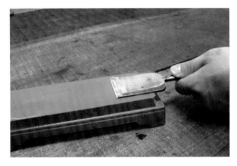

圖15　反面研磨時平貼磨刀石，修飾刀面

▶三角鑿刀

三角鑿刀的研磨角度30度。左右兩側研磨次數要均衡；以前後來回的方式加以研磨，並適當加水潤磨。

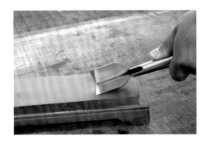

▶磨刀石

磨刀石的粗細約在C1,000-C3,000密度之間，使用前應先泡水以達吸水飽和；使用後應將粗細磨刀石相互磨平，以求平面（如圖16）。

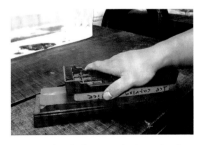

圖16　粗的磨刀石在上；細的磨刀石在下

冰雕常用技巧介紹

 黏接技法

在冰雕藝術的創作裡，為使冰雕能多元化雕刻出各式各樣的造型，可使用黏接技巧以使造型更為豐富生動，像是老鷹大鵬展翅的翅膀運用粘接技法來呈現，就更能展現老鷹展翅的美感（見第181頁），而不會局限在一塊冰的範圍裡，但在黏接的同時也必須考量黏接支撐點的力量是否足以支撐。

其實在國內外冰雕的比賽裡，造型上的變化大部分也都會運用黏接技巧，如此才能突顯作品的氣勢，發揮冰雕藝術更大的空間。以下以製作花蕊為例來介紹冰雕的黏接技法：

▶ 步驟一　準備小型冰塊與剉冰機，利用剉冰機將冰塊剉碎。

▶ 步驟二　剉碎的細冰加水攪拌，後使用液態瓦斯（因溫度低，可使冰塊瞬間黏接）噴劑黏接細冰。

▶ 步驟三　將大型冰塊切成小方格狀。

 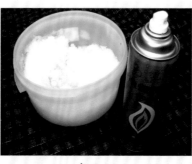

步驟一　　　　　步驟二　　　　　步驟三

▶步驟四　花蕊的黏接。小方格冰塊加碎冰，以液態瓦斯噴劑加以黏接。須注意的是，由於使用的是液態瓦斯噴劑，周邊切記不能有火苗。

▶步驟五　完成品。

▶步驟六　最終產品——宴會展示。

步驟四　　　　　　　　步驟五

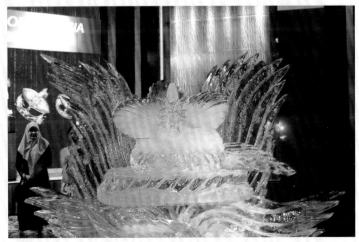

步驟六

染色技巧

冰雕的美感是晶瑩剔透，如能藉由染色技巧，更能將冰雕發揮得淋漓盡致，讓冰雕五彩繽紛、燦爛耀眼。通常會使用染色技巧的大都是製作圖形logo或圖騰等造型。另外，染色冰雕的呈現，更能創造出創意效果，亦能展現主辦單位的用心與增強主題效果。

冰雕染色技巧及其步驟說明如下：

1. 準備細冰與廣告顏料。
2. 將細冰和顏色攪拌均勻。
3. 填入圖形或文字裡。
4. 放入冷凍庫。

在染色材料的準備上分別為剉冰和廣告原料。準備剉冰要特別注意一定要細的不要太粗，因為細的剉冰較能也較易染色，另外記得要戴上塑膠手套攪拌，以避免手染上顏色。在將染色冰填入冰雕已刻好的logo圖形或是文字上時，記得要確實將它填滿、填平，之後再放入冷凍庫，注意要平整擺放，等染色體結凍之後再立放，約冰存一天以上的時間會更佳、壽命更長。

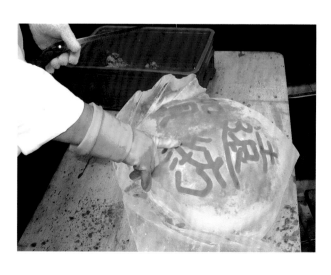

 眼 睛 的 製 作

　　眼睛是靈魂之窗，也是最能傳達精神的所在，在冰雕藝術的創作裡，如能運用南瓜刻出眼睛，嵌入造型動物的眼睛裡，可以發揮畫龍點睛的效果。

　　南瓜眼睛在製作上應先以果雕用的圓槽刀挖出球柱體，接著再刻出眼球體，其步驟說明如下：

▶步驟一　先以電鑽於眼睛部位挖洞。

▶步驟二　眼睛的材料以南瓜製作。

▶步驟三　製作完成。

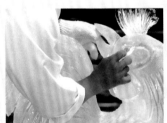

步驟一　　　　　　　　　　步驟二

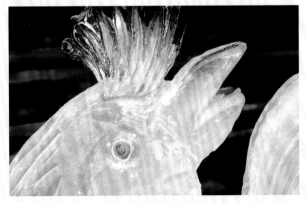

步驟三

PART Ⅱ

冰雕的實作藝術

冰雕實作入門

冰球

杯盤容器

半平面雕刻

冰球

　　冰球是一種非常具有創意，而且製作簡單的冰雕藝術，運用創意造型，創造出吃冰的藝術饗宴。如結合雪碧、冰淇淋、水果、生魚片等搭配，是一種非常獨特的創意冰雕。

　　製作冰球的方法很簡單，只要有氣球和水結冰就可做出，而且可依需求製作大小不同的變化。在一場宴會裡，以冰球搭配冰淇淋呈現在客人面前，剎那間可給予客人驚喜萬分的感覺，在吃冰淇淋的過程中，也可欣賞冰球晶瑩剔透之美。

　　以製作冰球的概念發揮創意，利用其它材質、造型來結和水，進行結冰，如利用「塑膠手套」就可製作出「手掌造型」的冰型。讀者可以想一想，生活中還有什麼東西可以創造出前所未有的創意呢？

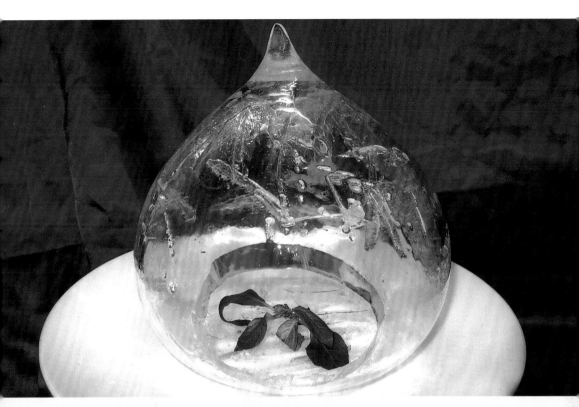

冰球

主題：冰球

材料：汽球、水、鐵線

說明：以創意造型饗宴，吃冰的藝術

用途：適用於冷食

作法

▶ 步驟一

準備汽球。

▶ 步驟二

將汽球裝滿水,並用鐵線將汽球綁住封口。

▶ 步驟三

將水球放入冷凍庫吊起,底端須接觸底部。約零下20度,冰凍時間約7小時。

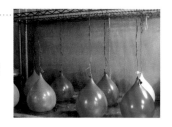

▶ 步驟四

7小時之後將冰球取出冷凍庫,這時冰球表面已結凍,不過厚度僅約1公分,裡面都還是水。

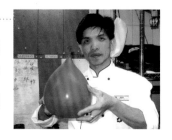

▶ 步驟五

取出冰球將包覆在外面的塑膠汽球取掉。

▶ 步驟六

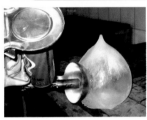

1. 以三角鑿刀或電鑽在冰球表面挖洞，將裡面的水放光。

2. 也可以使用噴燈燒熱水瓢，接觸冰球漸漸融化成圓孔。

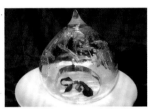

▶ 步驟七

水放乾後即成冰球。

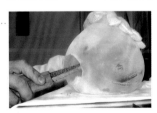

▶ 步驟八

若洞口粗糙不平，可用刮刀將洞口削圓。

▶ 步驟九

製作完成須放入冷凍庫冰存一天以上的時間，以確保使用壽命。

▶步驟十

成品的製作：

1.在冰球的底部墊上口布（防滑裝飾用）。

2.冰球容器內可置冰淇淋、雪碧、水果、生魚片等等。

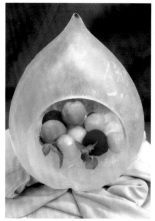

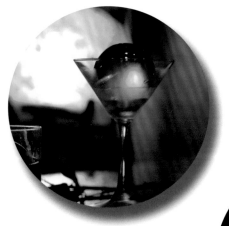

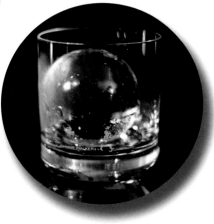

實作　桌上花盆「冰」飾藝術

◎【實作一　星光】

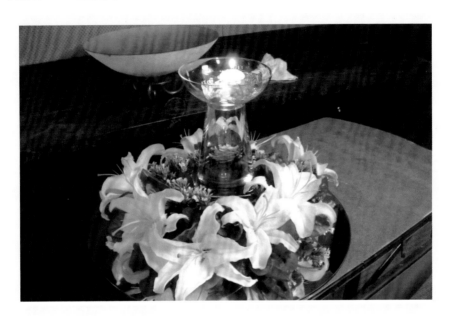

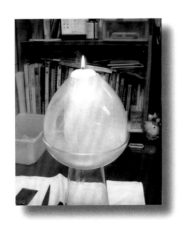

主題：星光

說明：一、冰球加上浮水蠟燭，實心
　　　　結凍24小時，作為桌飾。

　　　二、將水、浮水蠟燭放入自製
　　　　的星型鋁箔紙結凍5小時，
　　　　星型冰造形即呈現。

◎【實作二　求婚進行式】

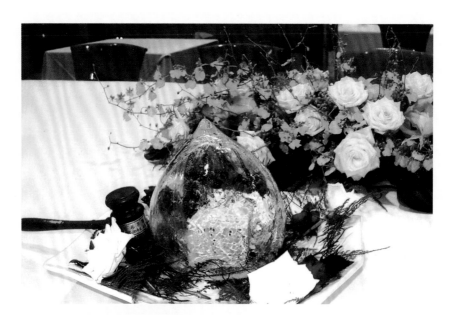

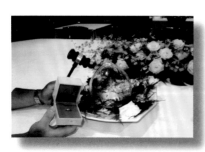

主題：求婚進行式

說明：一、於冰球的底部挖洞。

　　　二、將求婚戒子連同盒子（須
　　　　　蓋上），置於冰球底部。

　　　三、在冰球的旁邊放一槌子，
　　　　　主要目的在讓兩位主角能
　　　　　敲破冰球取出戒子，達到
　　　　　求婚的效果。

◎【實作三　萊姆玉瓜雪碧冰鑽】

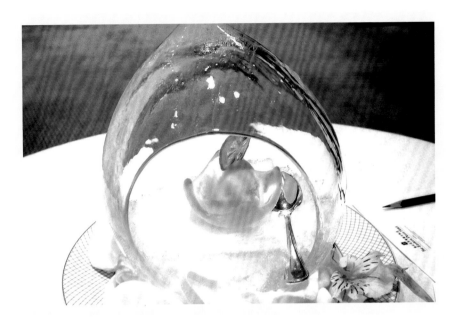

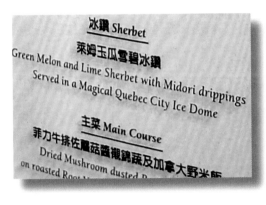

主題：冰鑽（Sherbet）

說明：餐後甜點或水果可以
　　　使用冰雕藝術加以盤
　　　飾，再取個高雅名稱
　　　「冰鑽」，來增加用
　　　餐時的情趣。

杯盤容器

　　本單元的教學運用是由淺入深，在學習冰雕的初始階段時，可以藉由冰盤的製作掌握住冰塊的特性及冰雕工具的運用，發揮雕刻技術，促成冰盤點、線、面的工整性。在不斷的練習過程中，去體驗刻冰築趣與成就感。

　　其次，透過冰雕基本手工鋸、平面鑿刀、三角鑿刀等的交叉練習運用，並參考所列的製作分解圖，相信能融會貫通、熟能生巧，接著進行冰杯、圓型技巧、特殊造型等的變化練習，將刻出的冰盤、冰杯搭配生魚片、水果或是雪碧、冰淇淋等，會有異想不到的驚喜哦！

四方盤

主題：四方盤

規格：長23㎝×寬23㎝×厚12㎝

說明：學習由淺入深。四角盤對初
　　　學者在練習、工具運用、掌
　　　握上，是很好的題材。

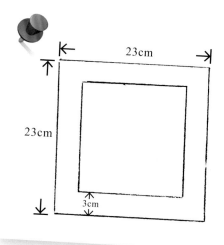

實作草圖

▶ 步驟一

1. 以鋸子將底部四邊鋸深1.5公
　分。
2. 以平鑿刀將四邊削平1.5公
　分。

▶ 步驟二

以三角鑿刀，將斜線部分挖
深，再以平鑿刀修平。

▶ 步驟三

用平鑿刀將四個角削平成導
角。

▶ 步驟四

以三角鑿刀刻出邊框線條。

▶ 步驟五

底部與上面一樣，以三角鑿刀
刻出邊框線條。

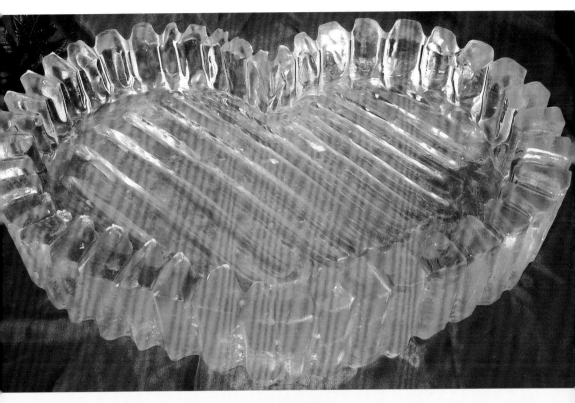

心型盤

主題：**心型盤**

規格：**長50cm×寬33cm×厚12cm**

說明：**心型盤可用於婚宴、情人**
**　　　節、冷盤、冰品裝飾。**

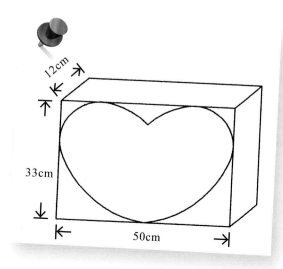

實作草圖

▶ 步驟一 ...

畫出心型格式圖。

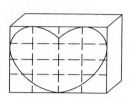

▶ 步驟二 ...

① 先以三角鑿刀畫出心型
圖，再以鋸子將斜線的部
分取下。

② 再以平鑿刀修飾弧度，使
之成為心型。

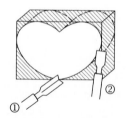

▶ 步驟三 ...

以鋸子鋸深至虛線深處。

▶ 步驟四 ...

① 用平面鑿刀削取心型的底
部輪廓。

② 以三角鑿刀刻出輪廓線條。

▶ 步驟五

用平面鑿刀將斜線部分挖深
削平5公分。

▶ 步驟六

以三角鑿刀將心型輪廓刻出
現條。

雪碧杯

主題：雪碧杯

規格：長14cm×寬14cm×厚5cm

說明：以金字塔造型將主體
　　　（餐點）襯托突起，
　　　除美觀之外還可讓消
　　　費者大快朵頤一番。

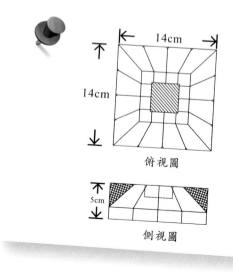

俯視圖

側視圖

實作草圖

▶ 步驟一

以平鑿刀刻出四邊角，高度
削三分之二厚。

▶ 步驟二

削出四邊角之後，上方四角
形部分以三角鑿刀刻出線條，
後再以平鑿刀刻出凹洞。

▶ 步驟三

四邊以三角鑿刀刻出線條。

▶ 步驟四

完成圖。

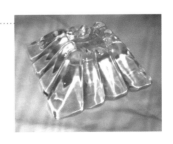

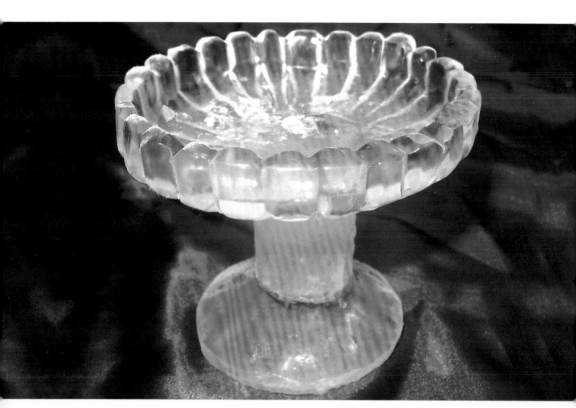

圓型雪碧杯

主題：圓形雪碧杯

規格：長10cm×寬10cm×高10cm

說明：多元化雪碧杯造型，可搭配各種不同口味的餐品（如冰淇淋），以滿
　　　足消費者的視覺與味覺饗宴。

實作草圖

▶ 步驟一

以圓規取中心點畫圓。

▶ 步驟二

以鋸子及平鑿刀將斜線部分
取下修圓。

▶ 步驟三

以鋸子鋸深至內圓處。

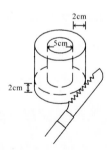

▶ 步驟四

用平面鑿刀將斜線部分去除。

▶ 步驟五

鋸刀須鋸深至小圓柱。

▶ 步驟六

用平面鑿刀削除小圓柱以外
的部分。

▶ 步驟七

以平面鑿刀將杯緣刻導角。

▶ 步驟八

再將杯底以平面鑿刀刻導角。

▶ 步驟九

最後用三角鑿刀將杯緣刻出
三角線條。

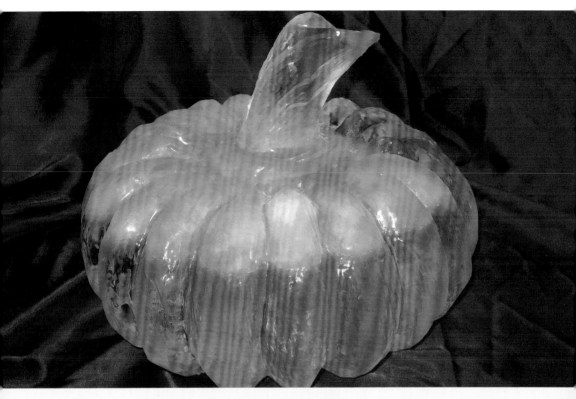

南瓜型容器

主題：南瓜型容器

規格：長33cm×寬33cm×高25cm

說明：以南瓜可愛的造型為題材，讓冰雕容器豐富多樣化，並以南瓜外型的
　　　瓜菱線條，增進學習者對圓弧度技法的提升。

實作草圖

▶ 步驟一

以鋸子及平鑿刀將斜線部分取下，修圓。

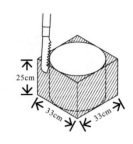

▶ 步驟二

以鋸子鋸深至虛線處。

▶ 步驟三

以平鑿刀削除上半部10公分的圓面積，留下中心小圓柱。

▶ 步驟四

接著以平鑿刀削取圓角面積四分之一。

▶ 步驟五

用三角鑿刀刻出瓜菱線條，再
以線鋸將南瓜弧度修飾完整。

▶ 步驟六

以三角鑿刀畫出線條。

▶ 步驟七

以鋸子將線條部位取下做蓋
子，下半部部分則挖空內部
做盛裝容器。

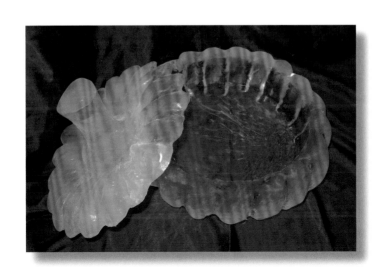

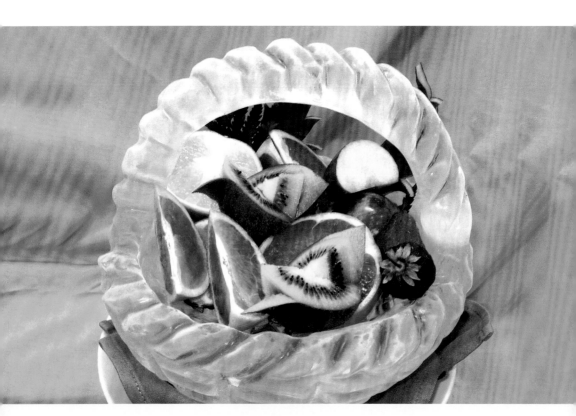

水果籃

主題：水果籃

規格：長25cm×寬25cm×高25cm

說明：不同的創意造型，除了帶給消費者新的感受之外，還有琳瑯滿目的
滿足感。

實作草圖

▶ 步驟一 ⋯⋯⋯⋯⋯⋯⋯⋯⋯⋯⋯⋯⋯⋯⋯

（一）俯視圖

以鋸子將四方體斜線部
位取下，再以平鑿刀將
四方體修成圓柱體。

（二）側視圖

以鋸子將斜線部位取
下，再以平鑿刀將花籃
底部修圓弧度。

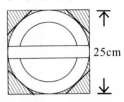

（一）俯視圖

25cm

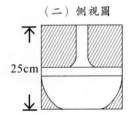

（二）側視圖

25cm

▶ 步驟二 ⋯⋯⋯⋯⋯⋯⋯⋯⋯⋯⋯⋯⋯⋯⋯

①以平鑿刀將下半部斜線部位
　取下。

②以線鋸修飾花籃的圓弧度。

③以三角鑿刀將斜線部位挖
　空，讓把手呈現出來。

▶ 步驟三 ⋯⋯⋯⋯⋯⋯⋯⋯⋯⋯⋯⋯⋯⋯⋯

將花籃內側斜線部位挖空，用
平鑿刀削平深度6公分。

▶ 步驟四 ·················

①以平鑿刀削除導角,修飾
弧度。

②再用三角鑿刀刻出花籃線
條。

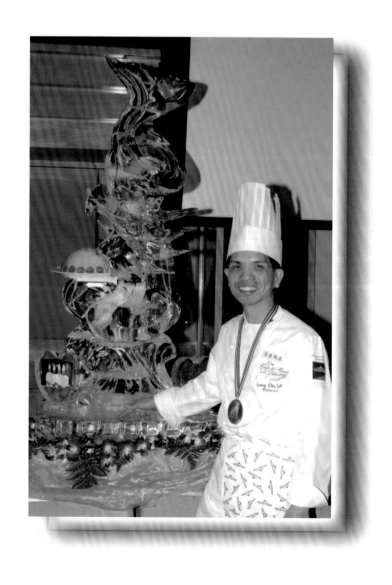

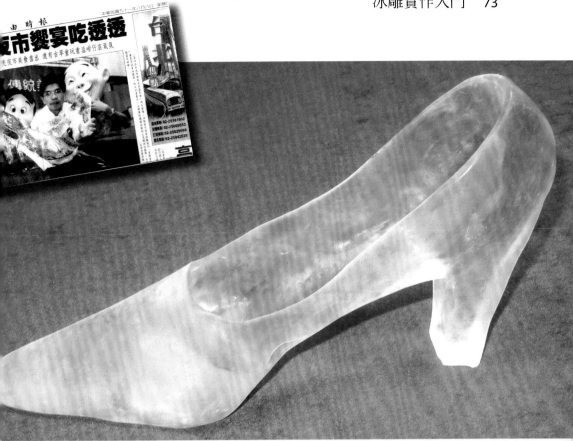

冰履奇緣

主題：冰履奇緣

規格：長30公分×寬8cm×高15cm

說明：高跟鞋造型用途可作為冰
　　　杯、酒杯等裝飾容器，亦
　　　可配合活動來增添趣味，
　　　如「冰履鞋」（上圖為左
　　　腳）──一種運用冰雕藝
　　　術打造一雙可以讓小姐穿
　　　得進腳的冰雕高跟鞋。

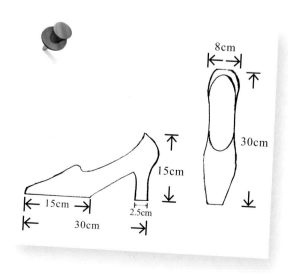

實作草圖

▶ 步驟一

以平鑿刀將構圖輪廓畫上，並
用鋸子及平鑿刀將斜線部分取
下。

▶ 步驟二

取下斜線部分。

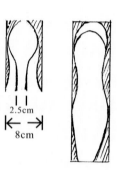

▶ 步驟三

①以三角鑿刀刻出高跟鞋內容
　器線條與斜線。
②以平鑿刀去除斜線部分將之
　挖深，深度如完成圖（見步
　驟四）。

▶ 步驟四

完成圖。

ice 台北（愛死台北），希望有你

台北市第四屆傳統美食嘉年華

　　台北市市場管理處主辦的「台北市傳統美食嘉年華」活動，主題為「ice台北」，顧名思義，冰品是這次活動的主角，由曹啟泰負責主持。

　　這場傳統美食嘉年華展除了傳統刨冰之外，還有各式冰品，如台南純古早味粉粿冰、台灣菸酒的玉泉冰棒、台灣區有機農產品運銷合作社的火龍果、芒果冰沙、新竹的有機鮮奶、香蜂仙草以及義美、台糖、台鹽三大廠商所推出的冰品等等，台北市農會的「山藥冰淇淋」，則是有健康概念的冰品選擇。

　　除了美味的冰品之外，會中還精心安排了許多以「冰」為主題的遊戲單元，如「冰履奇緣」尋找灰姑娘的活動、「水球擊準」、「吃冰雙簧」、「含冰綿掌」、「冰王之王」等；其中的「冰履奇緣」活動便是由筆者執刀來展現冰雕蔬果藝術。

　　活動由筆者以純冰打造出的「冰履鞋」（如第73頁）為主元素，發出尋找灰姑娘的動員令，在開幕典禮時經過試穿儀式的民眾，將成為「永遠的白馬王子」——時為市長的馬總統的「灰姑娘」，除可獲得與前馬市長的簽名合照外，還可品嚐由市長親手調製的創意冰品；這場由筆者以純冰打造出的「冰履鞋」來尋找「灰姑娘」的冰雕藝術創意，再加上由女性心中十足偶像的馬總統領軍，遊戲活動相當有趣。

資料來源：整理修改自台北市市場管理處（2002）。「台北市市場處　ice台北，希望有你」，檢索自網址：http://www.tcma.gov.tw/market/new/news_1-g.asp?news_no=40。線上檢索日期：2008年5月22日。

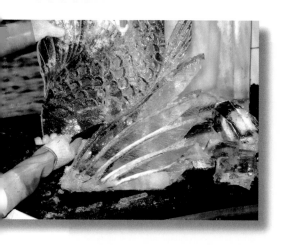

半平面雕刻

　　半平面雕刻的用途在於縮短製作時間，但必須考量到冰雕擺設的位置及時間，因為重點主要在於正面的造形線條，背面則依靠舞台或屏風來掩飾，同時左右兩側也必須強調立體感原則。

　　對初學冰雕的學習者來說，半平面雕刻可以練習抽象線條的各種造形，進而接觸立體雕刻，依循序漸進、熟能生巧的原理，相信有志者能在冰雕領域裡啓發創新與獲得樂趣。

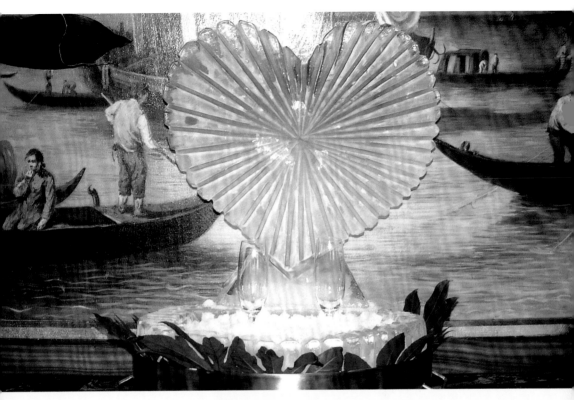

愛的光芒

主題：愛的光芒

數量：二分之一支冰

說明：造型完成後，用三角鑿刀將線
　　　條畫好，再利用電鋸加深。

■線條要領：必須先用三角鑿刀依中
　　心點畫出所有的放射線條，然後再
　　以電鋸將線條約一半距離加深線條
　　深度。

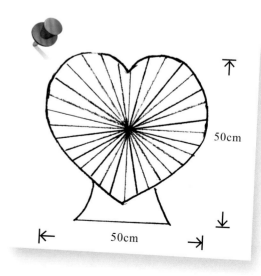

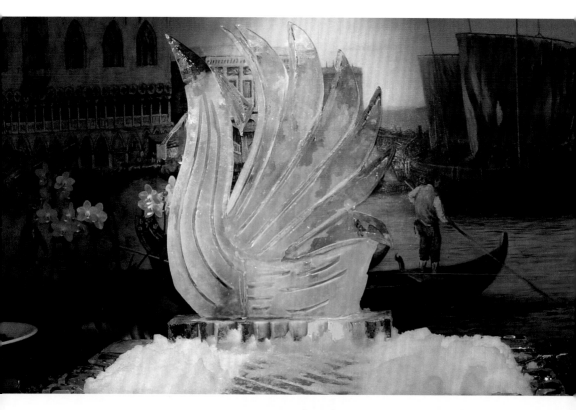

天堂鳥

主題：天堂鳥

規格：寬50cm×高70cm×厚12cm

數量：二分之一支冰

說明：以流線簡化線條，構圖抽象
　　　天堂鳥。

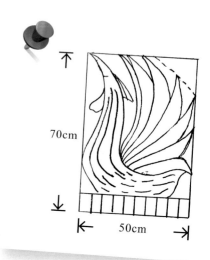

實作草圖

▶ 步驟一

以平鑿刀將天堂鳥圖輪廓畫
上，並用鋸子及平鑿刀將斜線
部分取下。

▶ 步驟二

①以三角鑿刀刻出翅膀動勢。
②以平鑿刀將翅膀削薄以呈現
　層次。

▶ 步驟三

以三角鑿刀刻出動線。

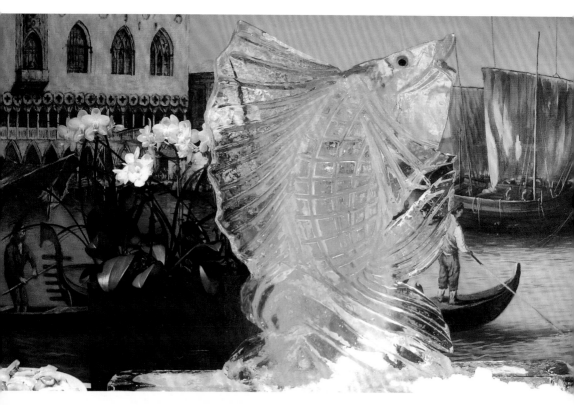

跳躍鯉魚（一）

主題：跳躍鯉魚（簡潔式）

規格：50cm×70cm

說明：鯉魚造型冰雕寫實法請見第83
頁。

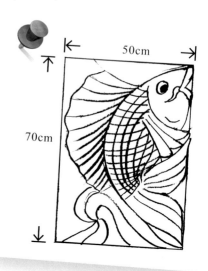

實作草圖

▶ 步驟一 ·············

以平鑿刀畫上構圖。以鋸子並
用平鑿刀將斜線部分取下。

▶ 步驟二 ·············

①以三角鑿刀刻出身體動線。
②以平鑿刀將背鰭削薄。

▶ 步驟三 ·············

側視圖。

▶ 步驟四

① 以平鑿刀將身體動線修角刻出弧度。

② 以三角鑿刀雕刻出魚麟片線條。

③ 雕刻出尾部線條，取中間線，再細分線條。

▶ 步驟五

① 以三角鑿刀雕刻出上、下顎，特徵為上寬下窄。

② 接著雕刻出背鰭線條動線。

③ 底座以海浪造形呈現，用三角鑿刀雕刻出海浪動線。

④ 再以平鑿刀雕刻出海浪的立體感。

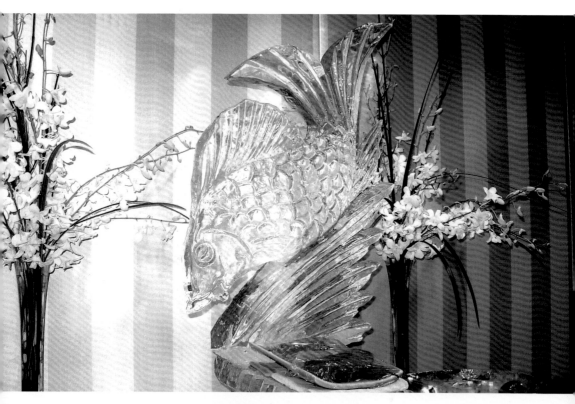

跳躍鯉魚（二）

主題：跳躍鯉魚（寫實法）

規格：寬50cm×高70cm×厚12cm

說明：以寫實方式呈現出鱗片與造型
變化。如以線鋸修飾魚身輪
廓，求能達到完美弧度面。

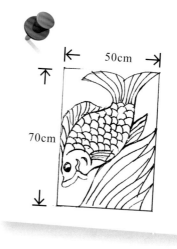

實作草圖

▶ 步驟一

以平鑿刀畫上鯉魚輪廓構圖，使用鋸子與平鑿刀將斜線部分取下。

▶ 步驟二

① 以三角鑿刀將背部線條刻深。
② 以平鑿刀削薄背鰭。

▶ 步驟三

① 以三角鑿刀雕刻嘴唇時切記上寬下窄。
② 以三角鑿刀刻出魚鰓爲半弧形。
③ 以三角鑿刀雕刻出魚鱗片。
④ 尾部線條必須用三角鑿刀先刻出中間線，其後再平均刻出線條。

▶ 步驟四

① 雕刻出的背鰭必須講究線條放射狀。
② 以線鋸鋸出簡易的海浪造形。

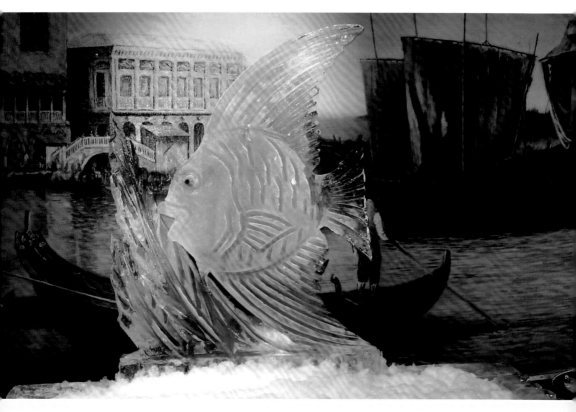

神仙魚

主題：神仙魚

規格：寬50cm×高70cm×厚12cm

說明：背鰭與腹鰭長線條的紋路，
最能突顯熱帶魚的特徵。

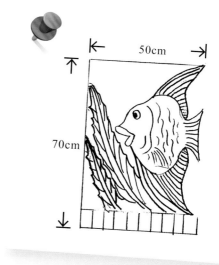

實作草圖

▶ **步驟一** ...

以平鑿刀將神仙魚輪廓畫上，
再以鋸子與平鑿刀將斜線部分
取下。

▶ **步驟二** ...

①、②以三角鑿刀雕刻出魚身
　　輪廓線條。

③再用平鑿刀將腹鰭削薄。

④用平鑿刀將背鰭削薄。

▶ **步驟三** ...

①以三角鑿刀雕刻出主鰓線
　條。

②再以三角鑿刀雕刻出上顎
　與下顎。

▶ 步驟四

①以三角鑿刀刻出眼睛及眼珠。
②接著雕刻出胸鰭。

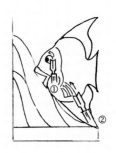

▶ 步驟五

①雕刻出背鰭線條。
②雕刻出尾鰭線條。
③雕刻出腹鰭線條。

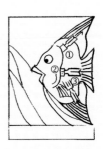

▶ 步驟六

①雕刻出魚身表皮紋路。
②雕刻出水草。

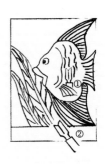

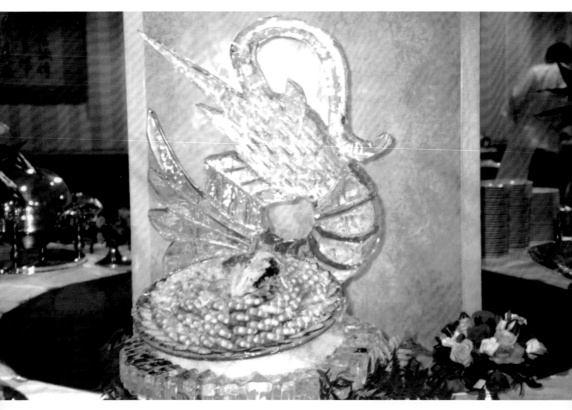

草蝦

主題：草蝦

規格：寬50cm×高70cm×厚12cm

說明：以草蝦造型搭配菜餚，不但能
　　　和食物相搭，更能襯托出佳餚
　　　的新鮮美味。

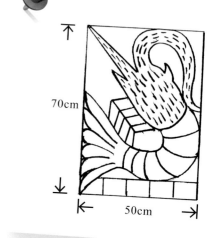

實作草圖

▶ 步驟一

以平鑿刀畫上草蝦輪廓構圖，
以鋸子與平鑿刀將斜線部分取
下。

▶ 步驟二

①以三角鑿刀雕刻出草蝦頭的
　輪廓線條。
②用平鑿刀將草蝦頭輪廓的角
　削出弧度。
③以平鑿刀雕刻出腳的部位。

▶ 步驟三

①用三角鑿刀雕刻出腳的部位
　的線條。
②接著以三角鑿刀雕刻出身體
　關節的線條。
③最後以平鑿刀將身體一節一
　節刻出層次。

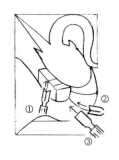

▶ 步驟四

①以三角鑿刀雕刻出尾部線
　條。
②用平鑿刀讓尾部呈現層次。
③頭部利用三角鑿刀將之雕刻
　成角狀。

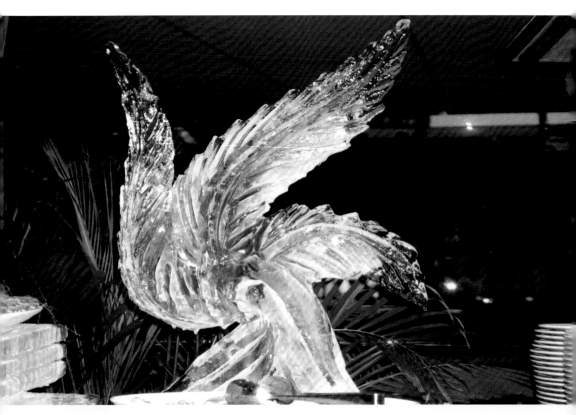

水草

主題：水草

規格：寬50cm×高70cm×厚12cm

說明：以曲線流向為構圖重點。須注
　　　意的是，水草造型必須考量到
　　　融冰後的水滴落點是否會影響
　　　到菜餚。

70cm

50cm

實作草圖

▶ 步驟一

以平鑿刀畫上構圖輪廓，並以
鋸子及平鑿刀將斜線部分取
下。

▶ 步驟二

將①、②、③三區利用三角鑿
刀雕刻出動勢線條。

▶ 步驟三

以三角鑿刀將水草線條刻出。

▶ 步驟四

①以刮刀刮出水草邊緣。
②以三角鑿刀雕刻出海浪造
　形。
③以平鑿刀削出層次。

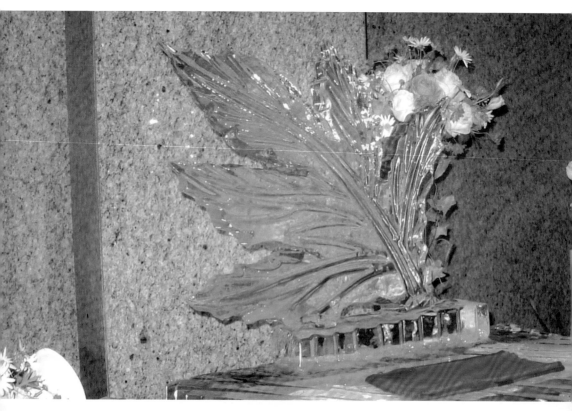

楓葉

主題：楓葉

規格：寬50cm×高40cm×厚12cm

說明：葉子的外形必須掌握住葉脈的
　　　方向，並作放射雕飾線條。
　　　此作品適合於日本料理等海
　　　鮮類裝飾；若再加上燈光的
　　　裝飾，可充分感受秋天楓葉
　　　的季節，如黃色燈光。

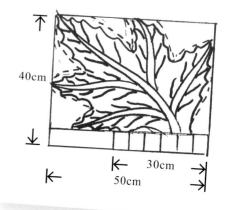

實作草圖

▶ 步驟一

以平鑿刀畫上構圖輪廓；再以鋸子及平鑿刀將斜線部分取下。

▶ 步驟二

以三角鑿刀雕刻出葉脈線條。

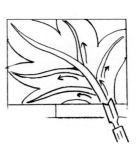

▶ 步驟三

雕刻出葉脈細部線條。

▶ 步驟四

以刮刀刻出葉緣。

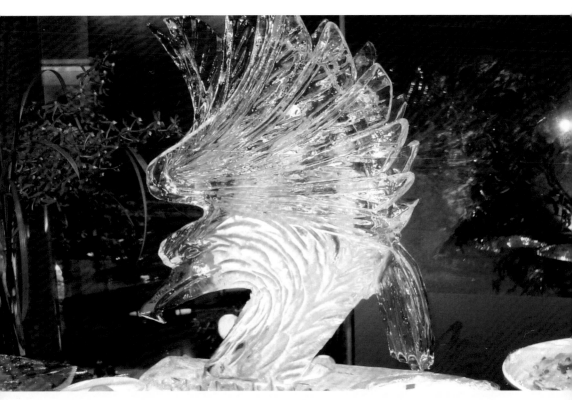

老鷹

主題：**老鷹**

規格：高70cm×長50cm

說明：老鷹適用於各種酒會，給予人
　　　振翅高飛、霸氣十足的感覺。

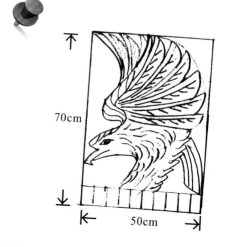

實作草圖

▶ 步驟一

以平鑿刀畫上構圖輪廓；再
以鋸子及平鑿刀將斜線部分
取下。

▶ 步驟二

①用三角鑿刀刻出老鷹翅膀
　輪廓。
②接著以平鑿刀將另一隻翅
　膀削薄，呈現層次。
③最後用平鑿刀刻出翅膀弧
　度。

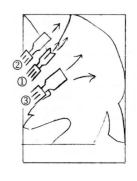

▶ 步驟三

①以三角鑿刀刻出翅膀關節
　動線。
②再刻出銳利的眼睛。

▶ 步驟四 ·····································

①以三角鑿刀刻出翅膀。

②再用平鑿刀削出翅膀尾端的弧度。

③將翅膀削薄，使呈現出層次。

④接著用三角鑿刀刻出羽毛的線條。

⑤再以三角鑿刀刻出腳部的輪廓。

⑥最後以平鑿刀將尾部削薄，以呈現出層次。

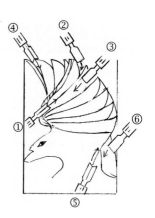

▶ 步驟五 ·····································

①以三角鑿刀刻出銳利而堅硬的喙。

②用三角鑿刀雕刻出羽毛的弧度。

③接著將尾部的羽毛及層次雕刻出來。

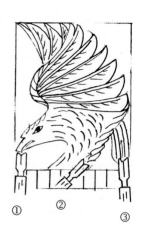

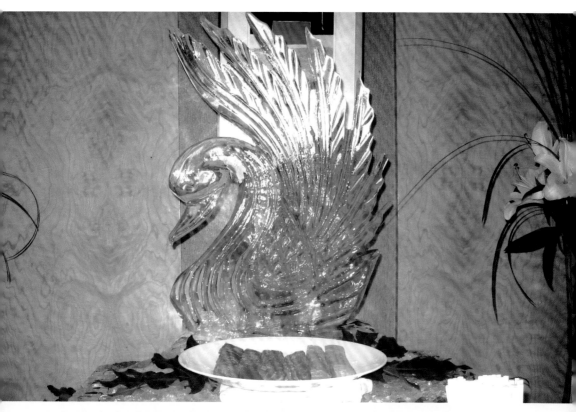

天　鵝

主題：天鵝

規格：寬150cm×高70cm×厚12cm

說明：天鵝優雅而具氣質的姿態，可雕成各種不同樣態，充分展現冰雕的特質。

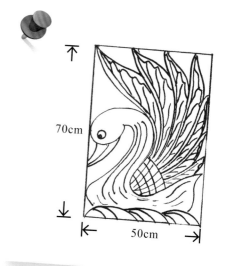

實作草圖

▶ 步驟一

以平鑿刀畫上構圖輪廓；接
著以鋸子及平鑿刀將斜線部
分取下。

▶ 步驟二

用三角鑿刀刻出翅膀的線條。

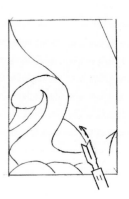

▶ 步驟三

接著以三角鑿刀細分出翅膀
的線條，以呈現放射狀。

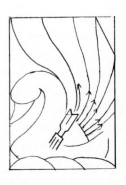

▶ 步驟四

以平鑿刀削平，呈現層次。

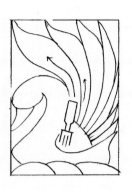

▶ 步驟五

①接著以三角鑿刀雕刻出翅
　膀的羽毛紋路線條。

②以刮刀刻出翅膀邊緣。

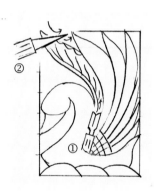

▶ 步驟六

①以三角鑿刀刻出頸部至身
　體的線條動勢。

②再用三角鑿刀刻出眼睛。

③最後以三角鑿刀雕刻出簡
　易的水波線條。

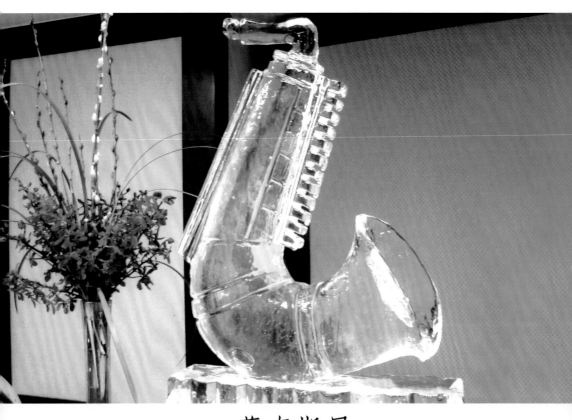

薩克斯風

主題：**薩克斯風**

規格：**高70cm×長50cm**

說明：**藉由樂器的特徵呈現，不需要**
　　　太多的刻雕，以簡單的線條表
　　　現紋路。

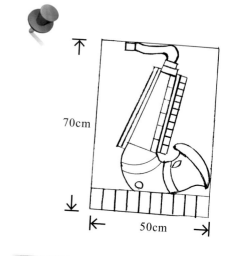

實作草圖

▶ 步驟一 ···

以平鑿刀雕出構圖輪廓，以鋸
子及平鑿刀將斜線部分取下。

▶ 步驟二 ···

①以三角鑿刀刻出樂器輪廓。
②利用平面鑿刀削薄與讓輪
　廓呈現出層次。
③再以三角鑿刀刻出樂器輪
　廓。
④最後用平面鑿刀削薄與讓
　輪廓呈現出層次。

▶ 步驟三 ···

①以三角鑿刀刻出線條。
②再以三角鑿刀刻出樂器表
　面線條。
③以線鋸削出弧度面。

▶ 步驟四 ···

①以三角鑿刀刻出樂器表面
　線條。
②接著用三角鑿刀雕刻出音
　節線條。
③最後用平面鑿刀將斜線部
　分取下。

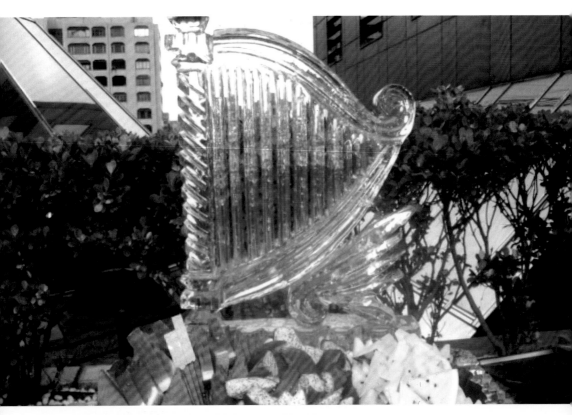

豎琴

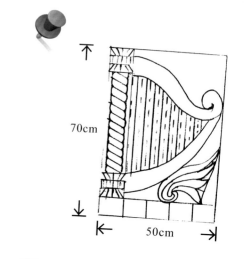

主題：豎琴

規格：寬50cm×高70cm×厚12cm

說明：造型優雅的西洋豎琴，有如流
　　　水般的曲線可以展現美感，
　　　因此特別要注意弦的表現技
　　　法；以鋸子鋸深約一半，但
　　　不要穿透，要避免弦太細，
　　　以避免冰融化得太快。

70cm

50cm

實作草圖

▶ 步驟一

以平鑿刀畫上構圖輪廓，以鋸子與平鑿刀將斜線部分取下。

▶ 步驟二

①、②以三角鑿刀二區雕刻出豎琴線條。

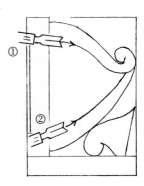

▶ 步驟三

① 以三角鑿刀刻出豎琴的線條。

② 再以平鑿刀將線條削平、削薄。

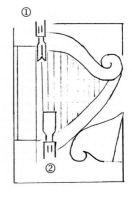

▶ 步驟四

①以三角鑿刀刻出琴線，虛線
　部分以電鋸穿透。

②以三角鑿刀刻出立體層次。

▶ 步驟五

①利用三角鑿刀雕刻出斜線
　線條。

②再以三角鑿刀刻出一個支撐
　體。

③接著用平面鑿刀削薄呈層
　次立體感。

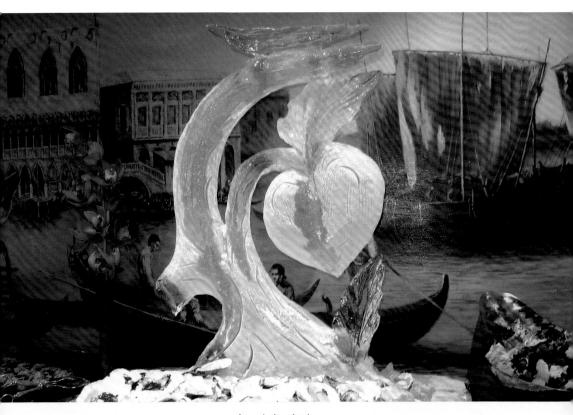

壽桃樹

主題：壽桃

規格：寬50cm×高70cm×厚12cm

說明：壽宴PARTY，以壽桃樹搭配
　　　菜餚來突顯主題，增進用餐
　　　氣氛。

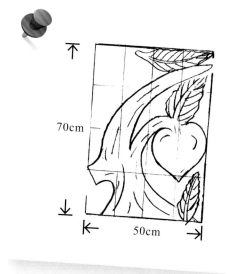

實作草圖

▶ 步驟一

以平鑿刀畫出壽桃樹的輪
廓，並以鋸子及平鑿刀將斜
線部分取下。

▶ 步驟二

將①、②、③以平面鑿刀將
粗胚輪廓削圓，使支幹呈現
光滑面。

▶ 步驟三

①、②、③利用三角鑿刀將
葉脈部分刻出。

▶ 步驟四

①以三角鑿刀將壽桃表面刻
　上線條表現紋路。
②在樹幹表面以三角鑿刀刻
　上動勢線條，簡潔有力。

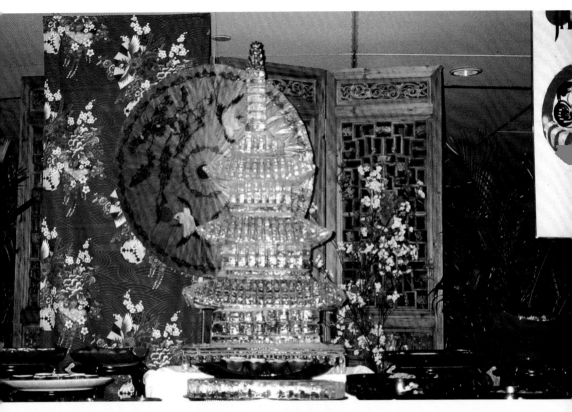

更上一層樓

主題：更上一層樓

數量：2支冰

規格：長70cm×高110cm×深40cm

說明：此作品係參考日式建築物製作，須注意重心及點、線、面的連接，避免東倒西歪。其意境有祝福事業和學業蒸蒸日上、更上一層樓的含意。

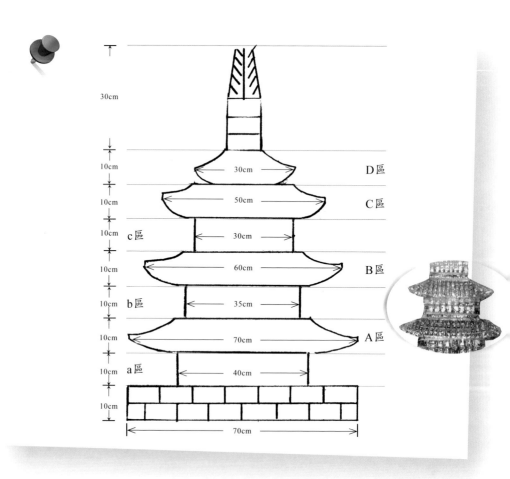

30cm

10cm 30cm D 區

10cm 50cm C 區

10cm c 區 30cm

10cm b 區 60cm B 區

10cm 35cm

10cm 70cm A 區

10cm a 區 40cm

10cm

70cm

實作草圖

按屋頂圖示將A區至D區完成，再完成中間夾層圖示a區至c區，操作順序如下：

▶ 步驟一

先完成屋頂圖示A區後，再完成中間夾層a區。

A區

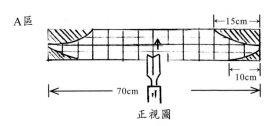

正視圖　　　　　　　　　　側視圖

a區

正視圖　　　　側視圖

▶ 步驟二

先完成屋頂圖示B區後，再完成中間夾層b區。

B區

正視圖　　　　　　　　　　側視圖

b區

▶ **步驟三**

先完成屋頂圖示C區後，再完成中間夾層c區。

C區

c區

▶ **步驟四**

先完成屋頂圖示D區後，再完成頂部（刻圓柱狀）。

D區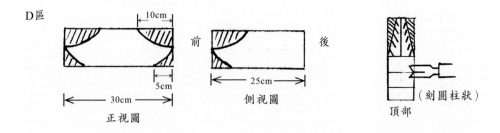

實物參考製作

數字

Logo

結婚囍宴

PARTY

實物參考製作

　　本章爲進階篇，因而在作法方面不再如〈冰雕實作入門〉般逐一解說，而僅以各式各樣的實作草圖方式清楚標示予讀者參考。本章計分：數字、Logo、婚宴、酒會四種，數字的部分有以電腦繪圖的方式製成立體圖案者，感謝王偉誠先生的協助，其餘草圖圖案則仍由筆者手繪呈現。

數字

　　數字、文字冰雕是破冰形式最常見的一種，可依需求而各有不同，如常見的公司業績或唱片銷售額等慶功宴。破冰形式以數字爲多，而中英文字則搭配公司行號名稱、商品名稱、主題名稱，來達到宣傳效果。

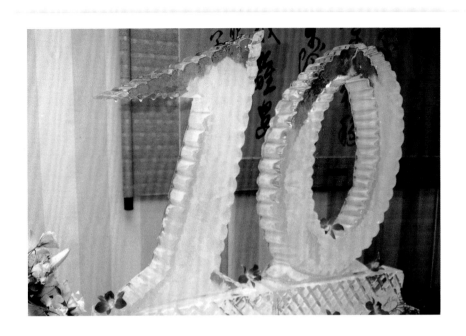

10 週年慶

主題：10週年慶

數量：2支冰

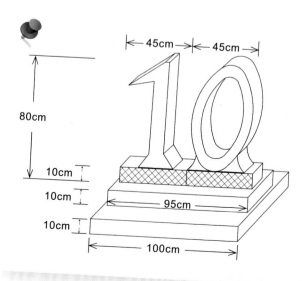

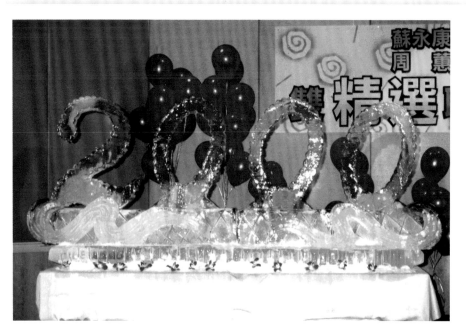

展望希望 2000

主題：展望希望2000

數量：3.5支冰

說明：除了數字外，
　　　還可搭配其他
　　　造型，以襯托
　　　出整體美。

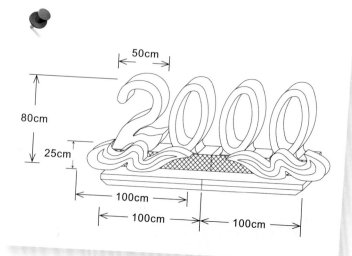

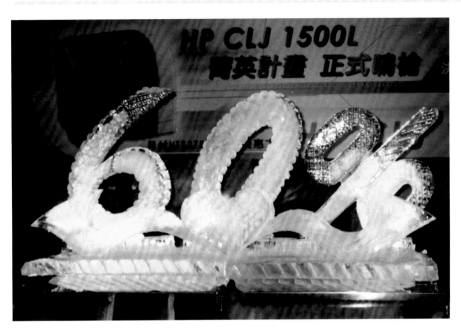

<p style="text-align:center">業績突破60%</p>

主題：60%

數量：3支冰

說明：搭配其他造型
　　　配件，豐富整
　　　體美。

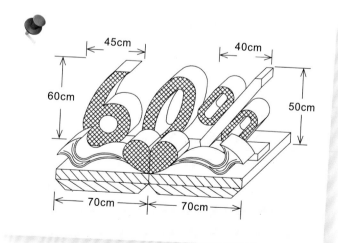

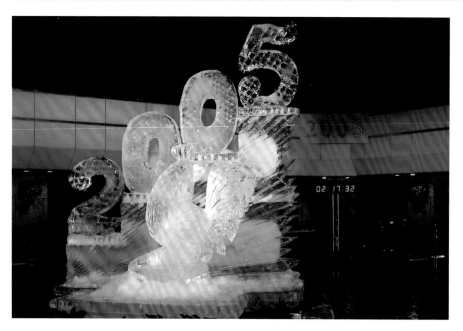

2005 跨年迎金雞

主題：2005跨年迎雞年

數量：5支冰

說明：此活動為跨年晚
會，以數字層次排
列的方式預告新的
一年將會是衝～衝
～衝的一年，以農
曆推算為雞年，希
望大家掌握雞先，
在Party中聞雞起舞。

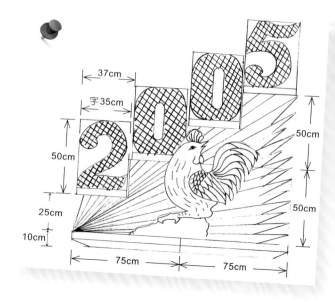

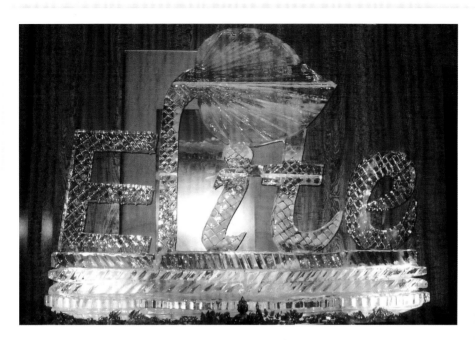

Elite 酒會

主題：Elite公司酒會

數量：4支冰

說明：以公司Logo呈現。
在製作時的重點考
量是融化過程時
間，其黏接點支撐
是否會影響穩定
性。

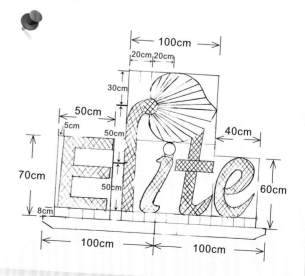

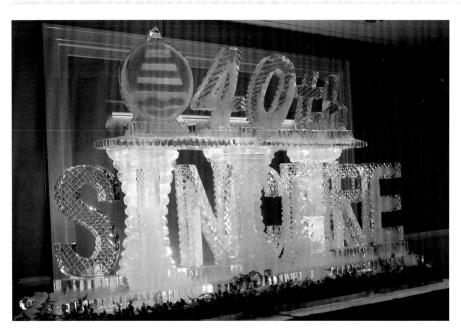

40週年慶

主題：信友（SINCERE）實業公司員工春酒

數量：10支冰

說明：燈光投射技術，深深影響冰雕
　　　的呈現效果；須注意的是，燈
　　　光需要各種不同顏色的相互交
　　　映，才能產生令人讚嘆的視覺
　　　效果。

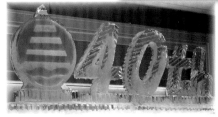

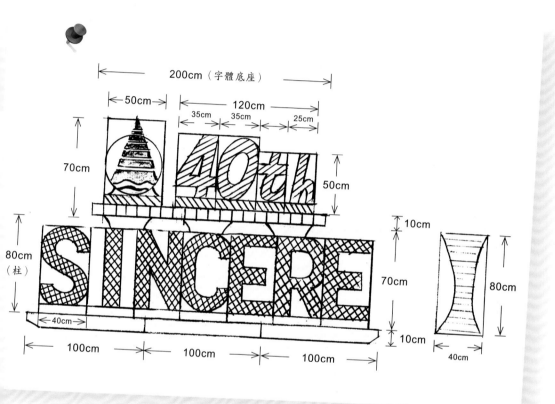

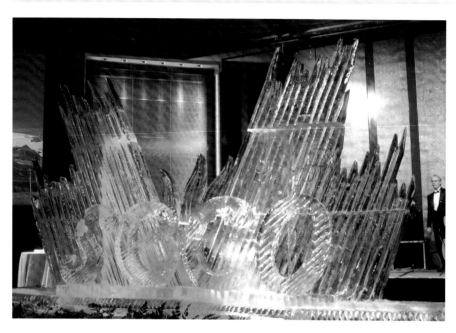

光芒四射

主題：seco公司酒會

數量：10支冰

說明：1. 以線條的「點—線—面」
　　　放射出光芒，完整展現色
　　　彩與光的結合之美。

　　　2. 這麼大一片光芒，是由一
　　　片片組合而成的，於刻製
　　　完成後再拆除，過程要相
　　　當謹慎小心，因為冰的厚
　　　度僅12公分薄。

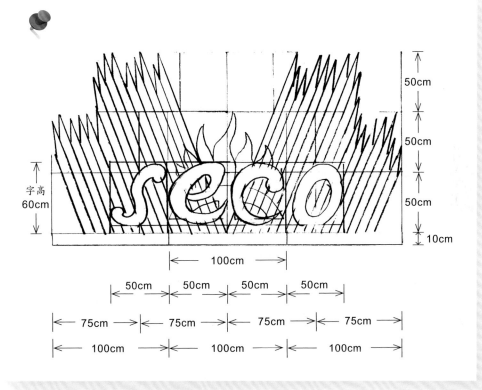

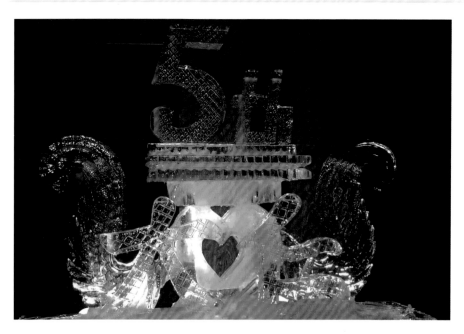

大仁扶輪社 5 週年慶

主題：大仁扶輪社5週年慶

數量：4支冰

說明：以分部行號為主及5週
　　　年，也可配合一些造景
　　　作為展示，如右圖。

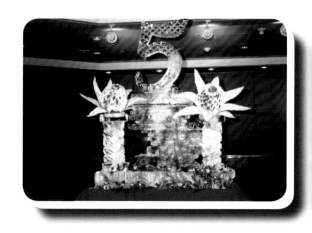

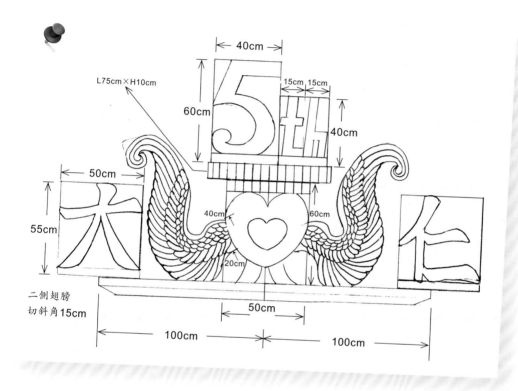

L75cm×H10cm

40cm

60cm

15cm 15cm

40cm

50cm

55cm

40cm

60cm

20cm

二側翅膀
切斜角15cm

50cm

100cm

100cm

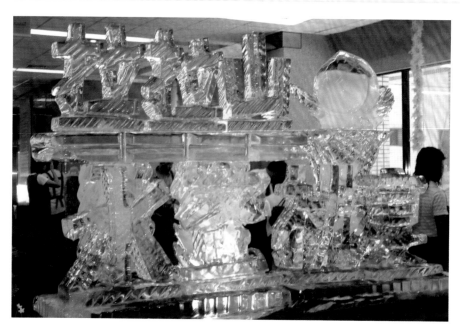

拉拉山水蜜桃宴

主題：拉拉山水蜜桃宴

數量：4支冰

說明：構想上可以水蜜桃造
　　　型搭配突顯主題，以
　　　達宣傳效果。

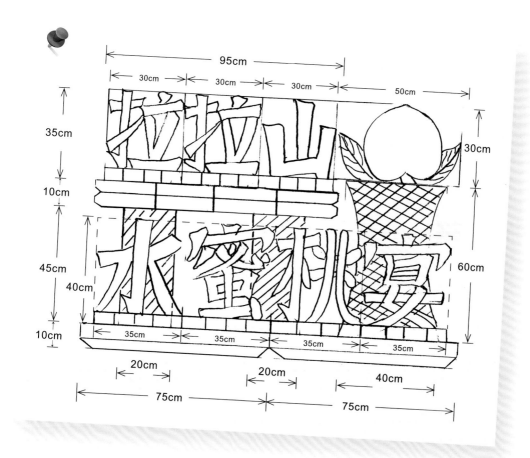

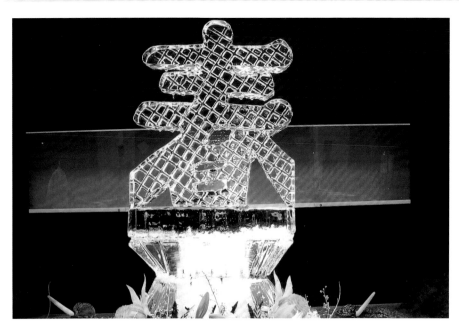

迎春

主題：迎春

數量：1支冰

說明：以「春」意盎然為題，作為
主辦單位新春團拜用是相當
好的寓意。「迎春」的作品
中搭配一些蔬果雕及實體花
的相襯，用來意指公司新的
一年將會蓬勃發展。

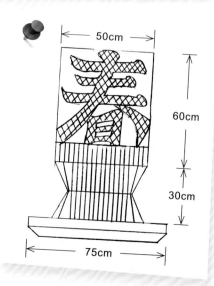

Logo

　　商標是最能突顯主題，最具代表特色的要素。商標與冰雕的結合被廣泛運用，依Logo需求，材質造型各有不同，在材質方面可分為下列幾種：

1. 珍珠板：崁入珍珠板，是所有Logo最方便製作的一種，因其材質不透明，製作時只要將珍珠板Logo形狀在冰塊上劃出輪廓，用工具挖出輪廓形狀，深約5公分，之後將Logo珍珠板放入，以碎冰填平空洞即可（如自行車展覽會）。最後需再放入冷凍庫一天，以保持使用時間較長。

2. 透明壓克力（如Discovery酒會）。

3. 商品。

　　另外，商標的Logo也可直接在冰塊表面呈現；刻上Logo輪廓造型，以碎冰填補，作法又可分為白色與彩色作法：

1. 碎冰填補。

2. 細碎冰染色填補。

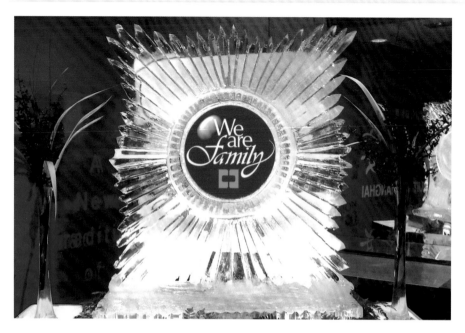

中國信託

主題：中國信託

數量：2支冰

說明：將兩塊長100公分的冰塊重疊，挖取圓心，再將Logo製作圓體崁入圓心，使成光芒四射，邁向新世紀。

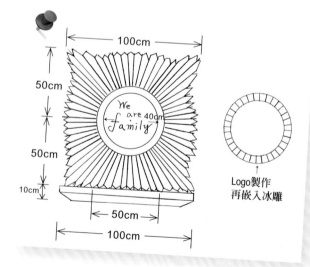

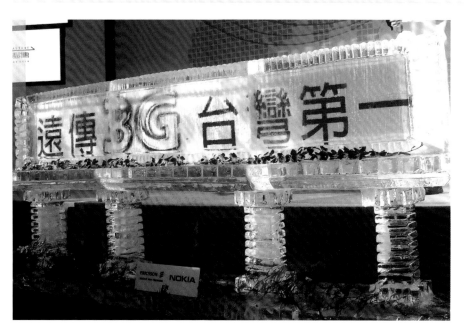

遠傳 3G 上市酒會

主題：遠傳3G上市酒會

數量：7支冰

說明：1. 為了加長長度，採橫向
　　　　合併連接的方式，但需
　　　　注意縫隙大小。

　　　2. 此作品同樣也是將Logo
　　　　鑲入，所以底座的橫切
　　　　面應於同一水平面，以
　　　　避免有高低的落差。

　　　3. 可利用燈光呈現不同的
　　　　效果。

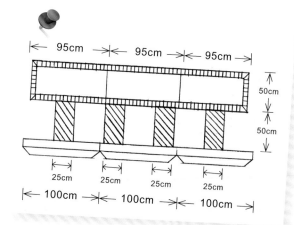

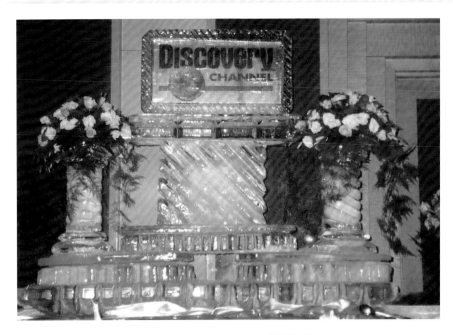

Discovery 酒會

主題：Discovery

數量：4.5支冰

說明：將其Logo以壓克力板的方
　　　式鑲入，配合羅馬柱及花
　　　欕可達到協調的效果。

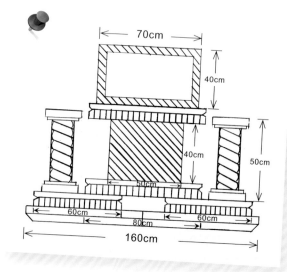

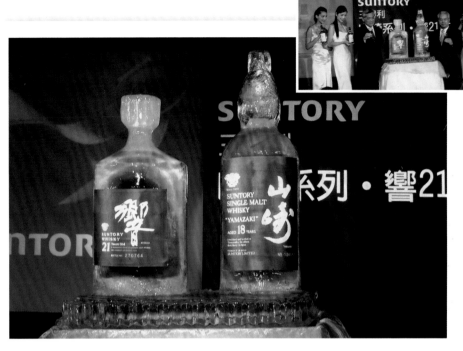

Suntory 威士忌酒會

主題：Suntory威士忌酒會

數量：2.5支冰

說明：1. 此作品由單支冰完成。

　　　2. 為求逼真，筆者利用咖啡或紅茶的色澤調色；另外，因為熱漲冷縮的原理所致，直接入庫冷凍會將作品撐破，所以將咖啡或紅茶利用芍芡方式緩衝張力。

　　　3. Logo商標利用尼龍線固定纏繞綁緊。

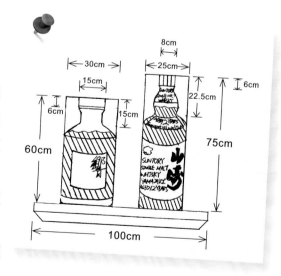

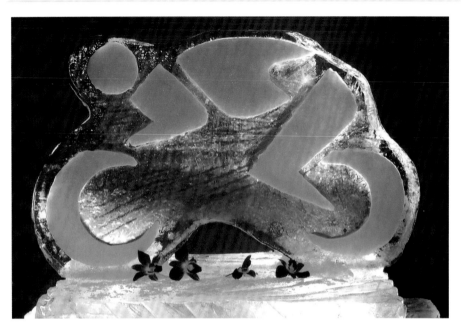

台北國際自行車展覽會

主題：台北國際自行車展覽會

數量：1.5支冰

說明：以騎腳踏車簡潔化的圖
　　　案呈現。鑿深5公分，
　　　將細碎冰填平即完成造
　　　型，達到宣傳目的。

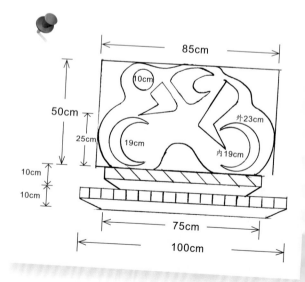

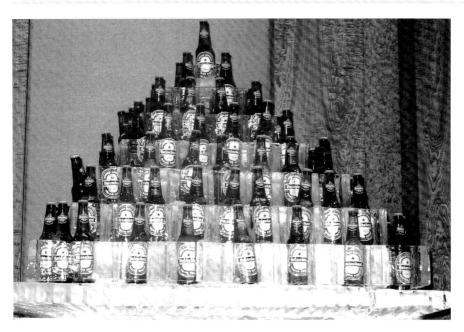

金字塔海尼根

主題：金字塔海尼根

數量：6支冰

說明：以金字塔造型構想，
　　　達到具有展示與冰鎮
　　　的宣傳效果。

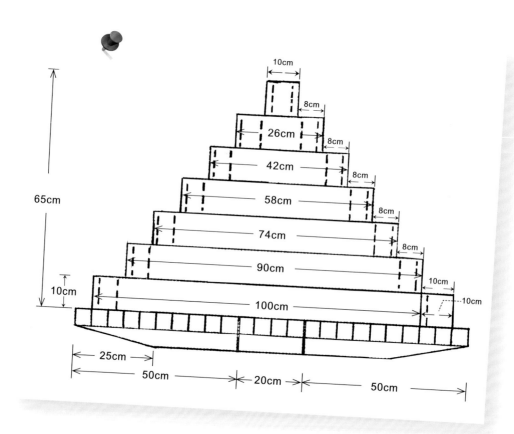

65cm

10cm

8cm

26cm

8cm

42cm

8cm

58cm

8cm

74cm

8cm

90cm

10cm

100cm

10cm

10cm

25cm

50cm

20cm

50cm

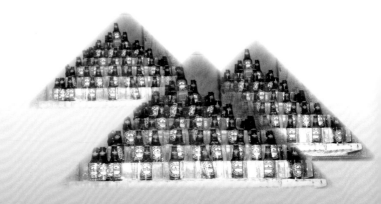

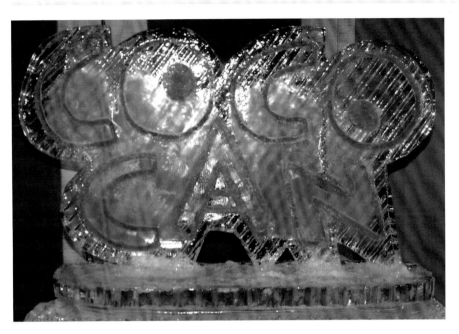

Co Co CAN（網路遊戲）

主題：Co Co CAN

數量：1支冰

說明：將其遊戲的圖紋依序刻劃，再依輪廓去除不需要的部分。字母紋路挖除後填入染色的碎霜即可。

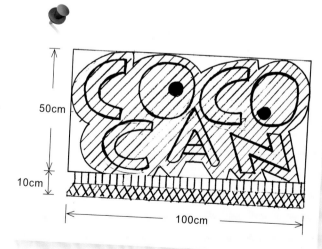

結婚囍宴

♥ 甜蜜的感覺　是結婚的情愫　是愛的感動
是我們的愛情開花結果、炫麗燦爛 ♥

　　婚宴場合冰雕的擺設位置大致爲
舞台、走廊、接待桌旁等等，通常以
醒目適當的位置爲宜，讓客人一進入
到會場就能感受到婚宴冰雕的喜氣。

　　婚宴冰雕的造型大致可分爲四點：

1. 溫馨可愛動物造型：如海豚、
 企鵝、小象、天鵝、喜鵲、小
 豬、鴨子、鴛鴦……。
2. 可愛卡通Q版造型：如米老鼠、
 Hello Kitty、小熊維尼……。
3. 文字造型：新人的名字、囍字
 造型、新人自己設計的Logo、
 文字等爲代表。
4. 代表性造型：心型、玫瑰花、
 幸運草、龍鳳……。

　　最後，婚宴的冰雕以吉祥代表
性爲原則，或另依客人喜愛而特別設
計，但大都以溫馨可愛爲主。

生命中最精彩的幸福樂章，莫過於步上紅毯的那一刻。

在喜宴中有個專屬的結婚冰雕，使整場宴會充滿華麗的氣氛，讓愛情攜手相隨永不分離。

愛情是多數人人生旅途中必經的一刻，人們總是希望為浪漫的戀曲劃下完美的色彩，留下美好的回憶，因而結婚冰雕的製作亦是學習冰雕者的另一重點。

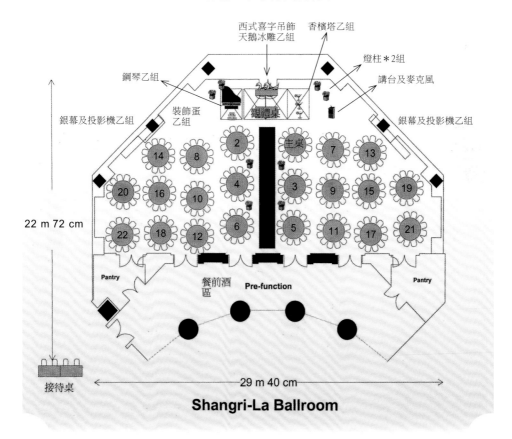

香格里拉宴會廳喜宴

Shangri-La Ballroom

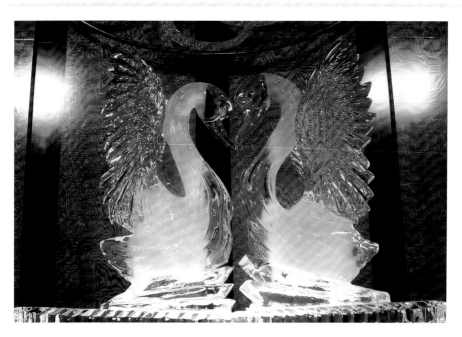

天鵝之戀

主題：天鵝之戀

數量：3支冰

說明：天鵝之戀意味著新
人從相識、相知、
相愛、相惜到攜手
走向未來。

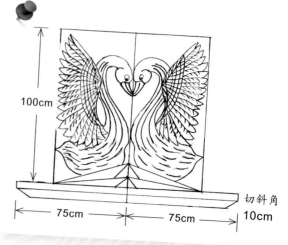

100cm

75cm 75cm

切斜角 10cm

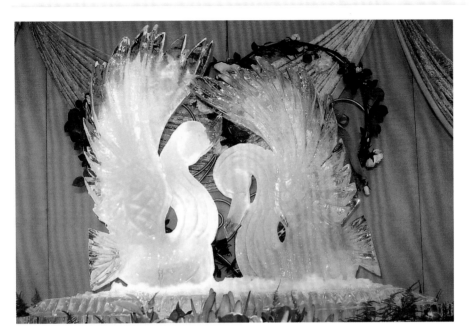

相依相偎

主題：相依相偎

數量：3支冰

說明：將一支冰切斜角10
　　　公分向前延伸，能
　　　表現出情人彼此相
　　　依偎的感覺。

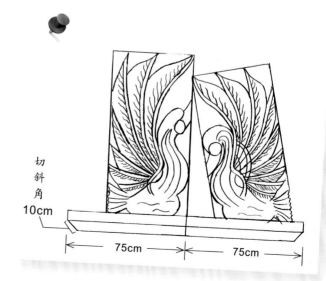

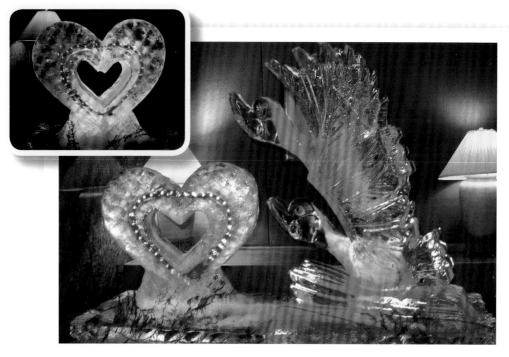

比翼雙飛

主題：比翼雙飛

數量：3.5支冰

說明：1. 將冰切斜角25公分向
　　　前延伸，使其幅度加
　　　大，以更能表現出飛
　　　翔時一前一後的效
　　　果。此作品在於描述
　　　雙宿雙飛、永結同心
　　　的情境。
　　　2. 心型冰雕裡嵌入燈管
　　　增添創意效果。

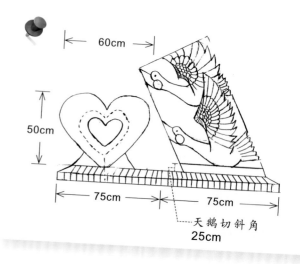

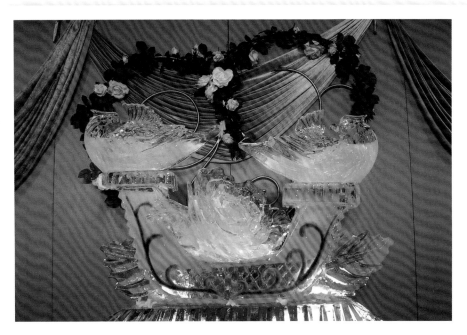

鴛鴦

主題：**鴛鴦**

數量：**3.5支冰**

說明：**鴛鴦在東方代表**
愛情象徵，有如
鴛鴦形影不離、
堅定愛情。

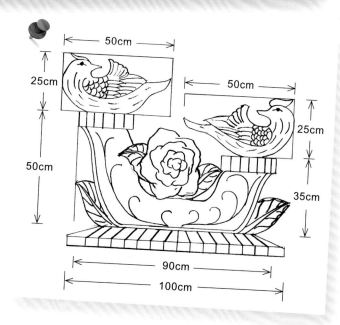

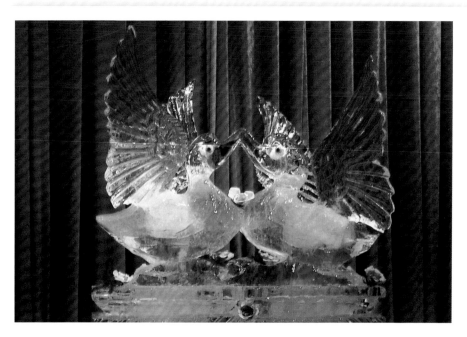

鴨子之吻

主題：鴨子之吻

數量：3.5支冰

說明：天鵝與鴨的特徵差別
在於頸部；天鵝頸部
較長，鴨子的頸部則
較短。一對討人喜愛
的鴨子，也可創作出
不錯的效果。

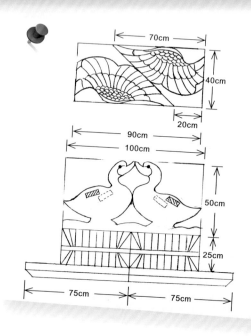

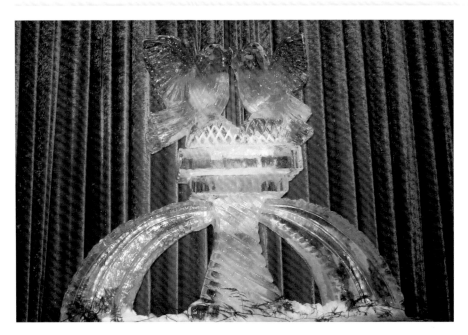

鵲橋

主題：鵲橋

數量：4支冰

說明：此作品的特色在於冰雕
　　　裡面崁入燈管，有自動
　　　閃爍效果，增添了宴會
　　　的熱鬧氣氛，如右圖。

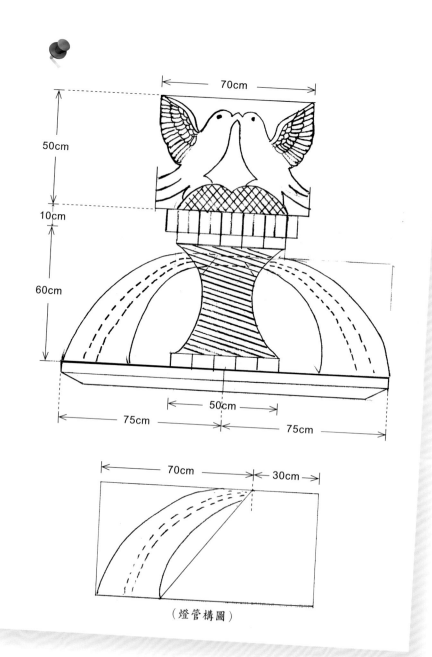

70cm

50cm

10cm

60cm

50cm

75cm

75cm

70cm

30cm

（燈管構圖）

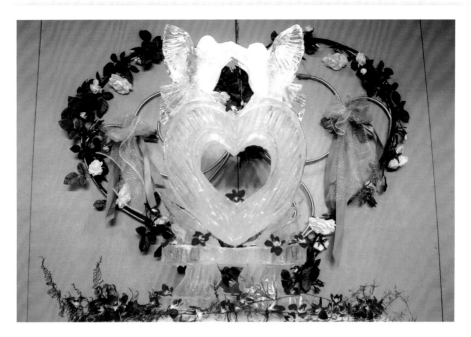

喜鵲

主題：**喜鵲**

數量：**1.5支冰**

說明：**一體成型作出造形，適合擺放於小型的宴會場所。**

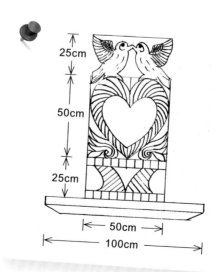

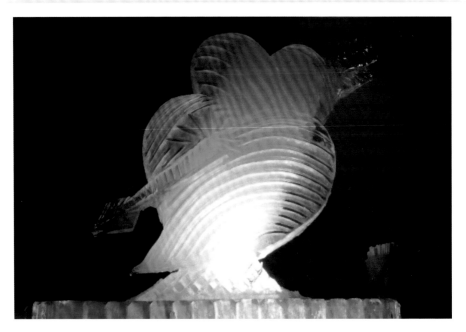

一箭串心（一）

主題：一箭串心（一）

數量：1.5支冰

說明：寓意為我倆心繫在一
　　　起。此作品為小型宴
　　　會場所適用。

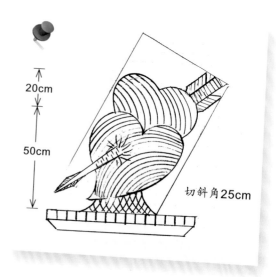

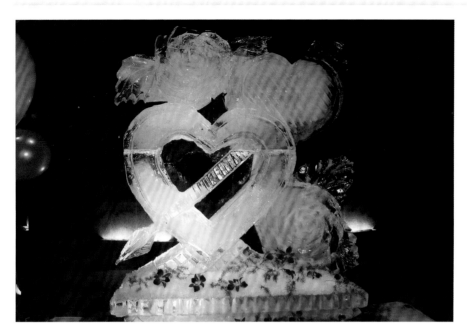

一箭串心（二）

主題：一箭串心（二）

數量：2.4支冰

說明：由上、下兩塊冰組合
　　　成一體，雕刻成兩朵
　　　玫瑰與一箭串心。以
　　　最節省的材料發揮最
　　　大的效果。

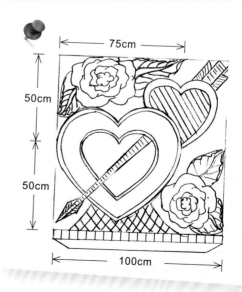

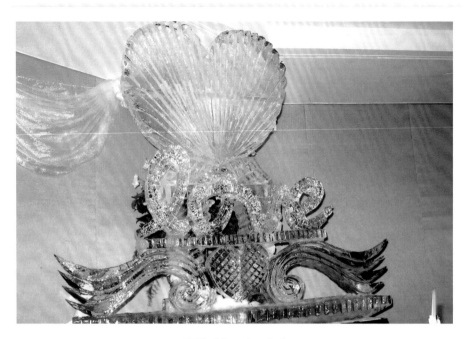

<div align="center">

愛的光芒

</div>

主題：愛的光芒

數量：4.5支冰

說明：以心型呈現光
　　　芒，搭配Love
　　　字母與各種造
　　　形，讓每位賓
　　　客都能感受到
　　　愛的光芒。

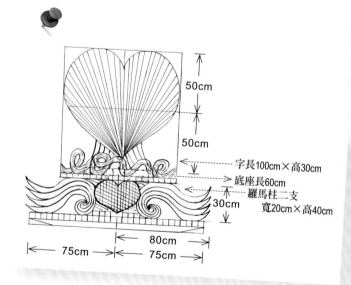

50cm

50cm

字長100cm×高30cm

底座長60cm

羅馬柱二支
　　寬20cm×高40cm

30cm

80cm

75cm　　75cm

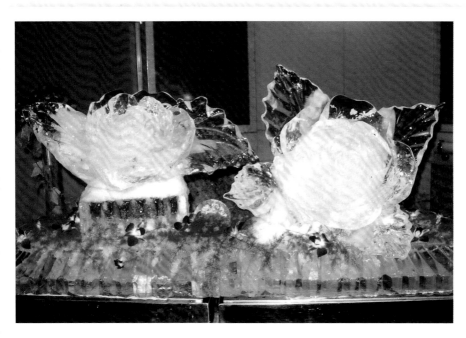

玫瑰花

主題： 玫瑰花

數量： 2.5支冰

說明： 冰雕玫瑰花所要呈現
的是花瓣弧度，搭配
葉子更能突顯出花瓣
的透澤與光亮（參見
玫瑰花簡易構圖）。

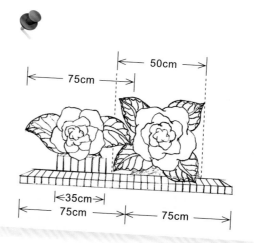

【玫瑰花簡易圖】

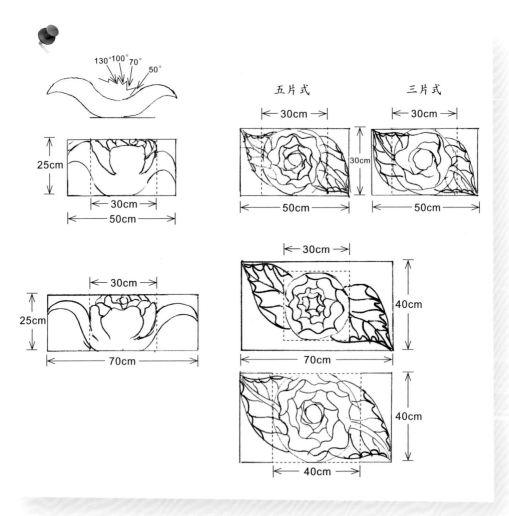

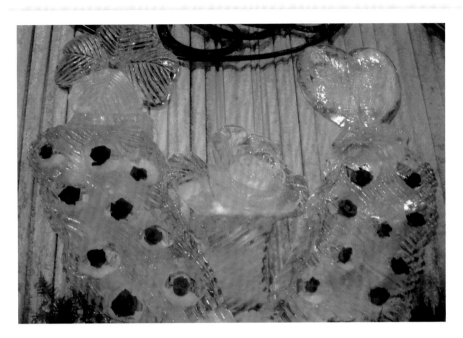

幸運草

主題：幸運草

數量：5支冰

說明：1. 此作品是藉由新人的思維構想，再加入作者的靈感所雕砌而成。幸運草以三個葉片為多，因而採用四片葉片來代表這對新人能在茫茫人海中找到彼此的四葉幸運草，是非常難得的緣分。

2. 在雕刻完成的洞中擺上玫瑰花。

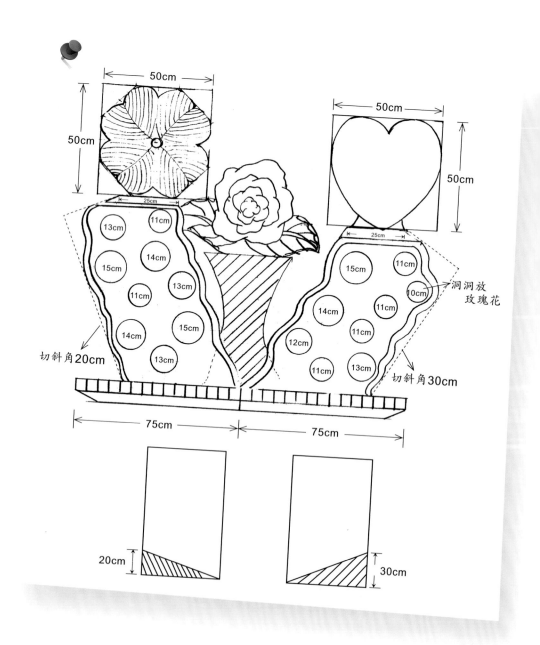

50cm

50cm

25cm

13cm 11cm

14cm

15cm 13cm

11cm

14cm 15cm

13cm

切斜角20cm

50cm

50cm

25cm

15cm 11cm

10cm

14cm 11cm

11cm

12cm

11cm 13cm

洞洞放
玫瑰花

切斜角30cm

75cm 75cm

20cm

30cm

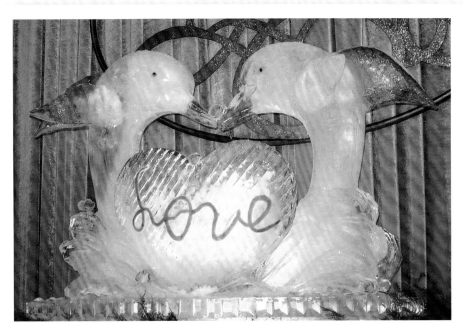

海豚之吻

主題：*海豚之吻*

數量：3.5支冰

說明：1. *溫和可愛的海豚、*
含情脈脈。藉由海
豚跳躍倆倆吻在一
起，而呈現心心相
印，令人討喜。

2. *海豚切斜角15公*
分。

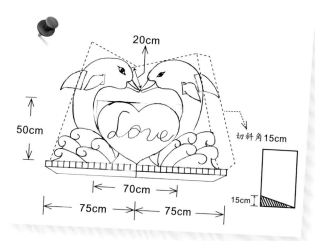

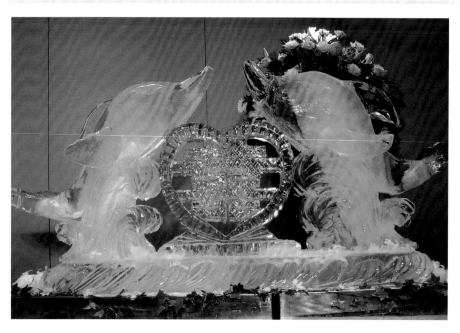

海豚之喜

主題：海豚之喜

數量：3.5支冰

說明：藉由海豚的俏皮可
　　　愛，以及牠們群居
　　　活動、不單獨行動
　　　的特性，來描述新
　　　人永不分離地白頭
　　　偕老。

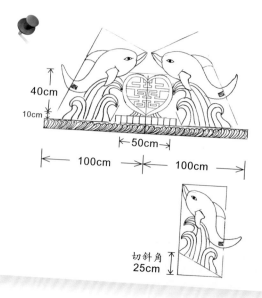

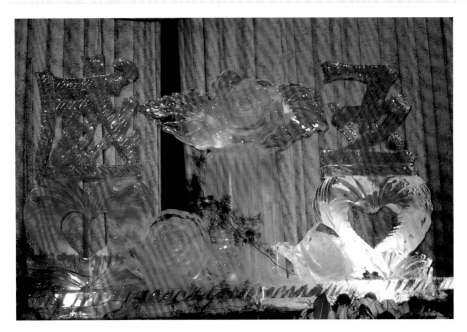

威 & 玉的約定

主題：威 & 玉的約定

數量：5.5支冰

說明：以新人名字呈現，
　　　搭配愛心；另用玫
　　　瑰花象徵倆人鍾愛
　　　一生。

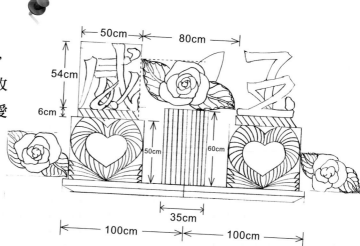

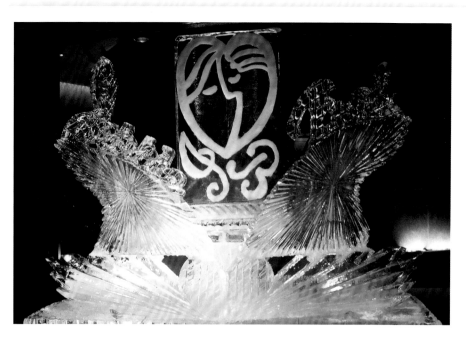

Jessie & Bob 的約定

主題：Jessie & Bob的約定

數量：3.5支冰

說明：由小倆口設計Logo，
運用巧思將兩人的英
文名字結合，留下美
好回憶。

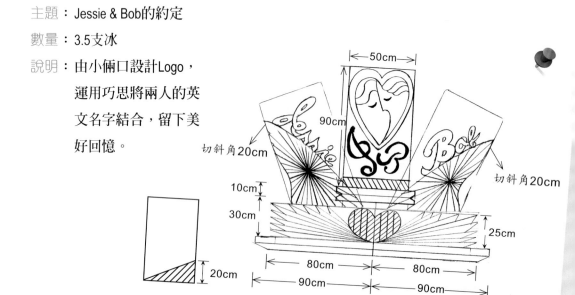

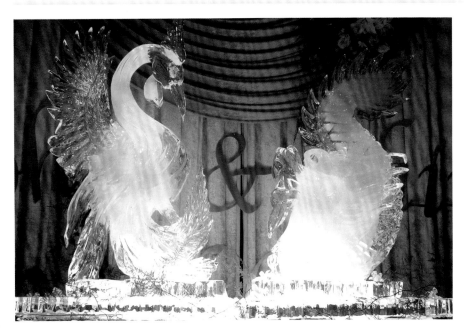

龍鳳呈祥

主題：龍鳳呈祥

數量：3支冰

說明：1. 龍、鳳為個體以一支
　　　　冰完成。

　　　2. 龍、鳳切斜角10公分
　　　　往後延伸，更能發揮
　　　　造形展現氣勢。

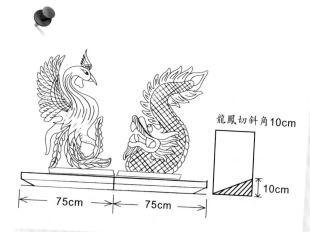

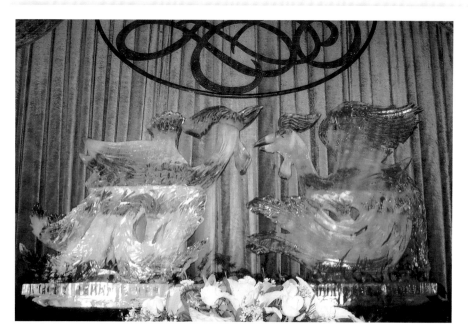

鳳凰

主題：鳳凰

數量：5支冰

說明：鳳凰是中國古代傳說中
的鳥，與麒麟、龜、龍
並稱爲「瑞鳥」（雄稱
鳳、雌稱凰），其形狀
由各種動物的特徵彙集
而成。

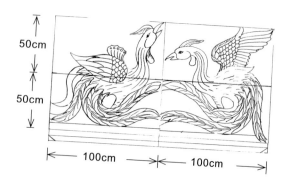

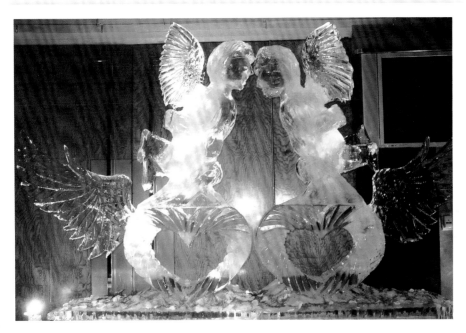

天使之吻

主題：天使之吻

數量：6支冰

說明：天使之吻搭配
　　　雙心、雙翼來
　　　傳達愛情自由
　　　的可貴。

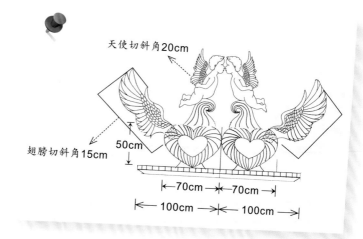

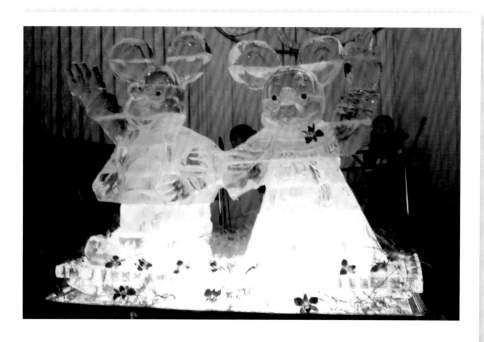

米奇的約定

主題：米奇的約定

數量：9支冰

說明：藉由新人對卡通造
　　　型的喜愛，可將其
　　　造型披上婚紗迎接
　　　美好的未來。

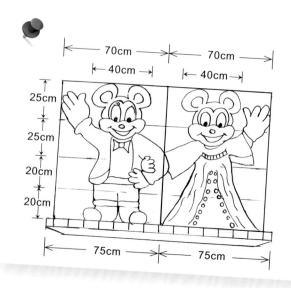

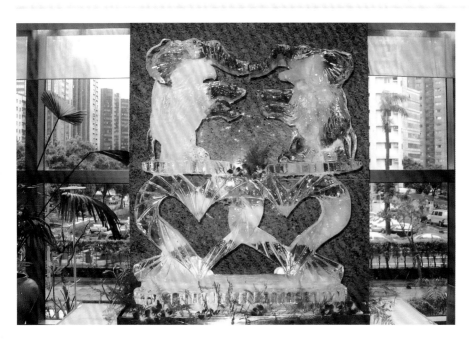

小象的約定

主題：小象的約定

數量：4支冰

說明：以吉祥動物「象」來呈
　　　現對新郎、新娘婚禮的
　　　祝福，別有一番特色。

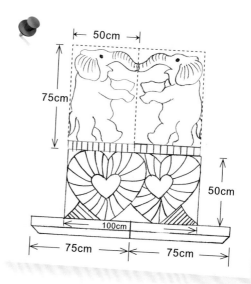

熊的婚禮

主題：熊的婚禮

數量：3支冰

說明：1.藉由卡通圖樣，搭上
　　　　婚景的效果，也算是
　　　　另一種感覺，符合時
　　　　下年輕人的想法。

　　　2.此為吳宗政先生的作
　　　　品。

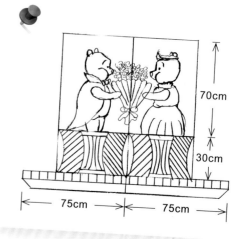

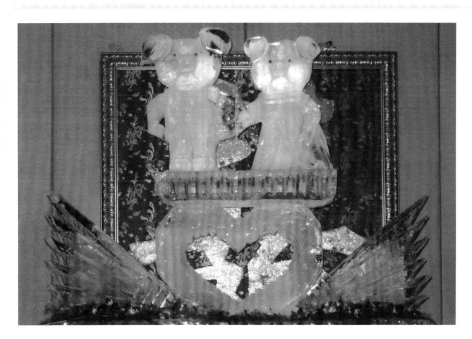

諸事大吉

主題：諸事大吉

數量：5支冰

說明：可愛的小豬在比例上較
　　　為迷你，搭配其它造型
　　　配件一樣能構築幸福洋
　　　溢之感。

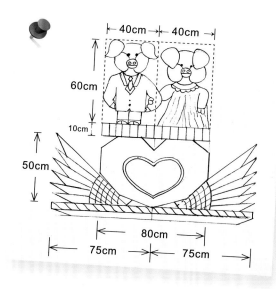

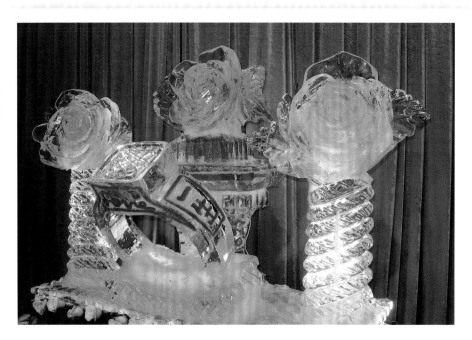

浪漫的約定

主題：浪漫的約定

數量：6支冰

說明：戒子是結婚的信物，
　　　以戒子和玫瑰花可傳
　　　達浪漫的約定，訂下
　　　一生一世、永浴愛河
　　　的協定。

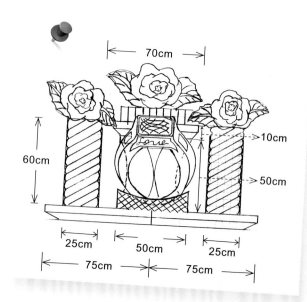

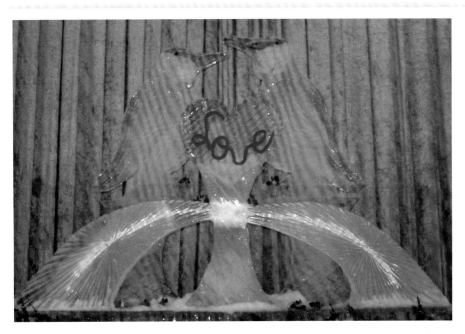

企鵝的約定

主題：企鵝的約定

數量：5支冰

說明：1. 將時下動物明星造型
結合婚禮派對，搭配
閃爍的燈管，呈現不
同的浪漫婚禮效果。

2. 心型高度40公分。

3. 企鵝切斜角10公分。

4. 燈管的冰塊切斜角40
公分。

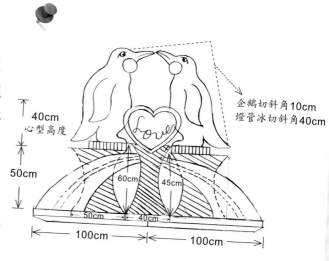

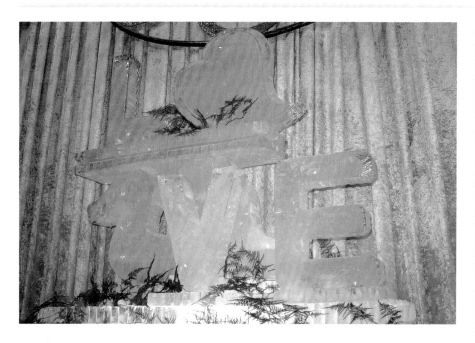

Love

主題：Love

數量：5支冰

說明：1. 以簡單的字母來表現，
　　　　不失其意義更有特色。
　　　2.「心」型斜45度角。

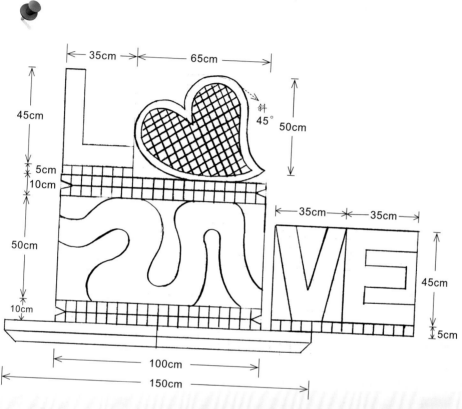

斜 45°

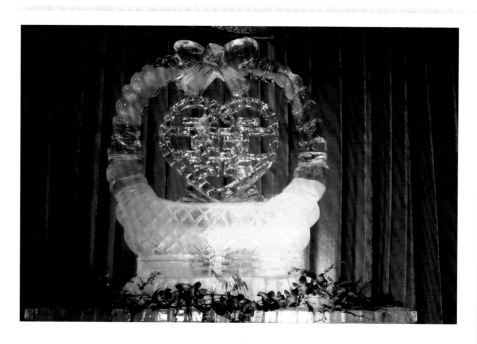

題囍

主題：**題囍**

數量：**4支冰**

說明：每一場婚宴都少不了媒
人，媒人扮演男方與女
方之間的橋樑──「題
囍」。用花籃代表媒
人，為這樁喜事締結良
好姻緣。

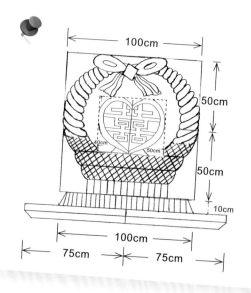

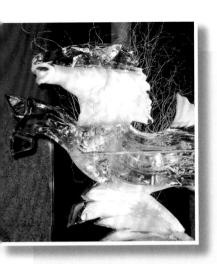

PARTY

　　酒會主題冰雕，多以吉祥動物寫意，另依酒會性質之需求，搭配各種冰雕造型，每一種意義都有所不同，如老鷹象徵鴻圖大展；馬代表馬到成功、一馬當先；羊象徵洋洋得意；魚代表年年有餘……；或是以當年年度的生肖爲代表。

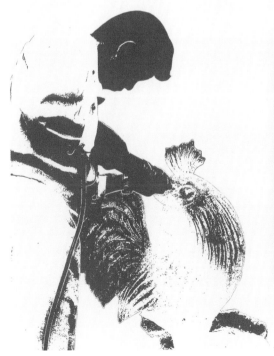

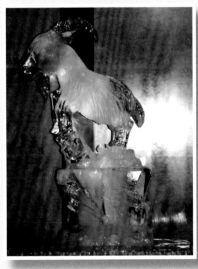

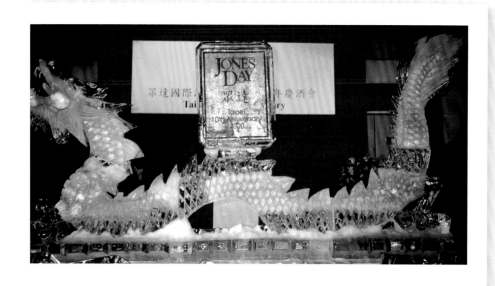

眾達公司酒會

主題：眾達公司酒會

數量：7支冰

說明：公司行號的龍年酒
　　　會，以龍身背鰭支
　　　撐Logo，象徵龍年
　　　行大運。

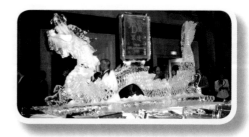

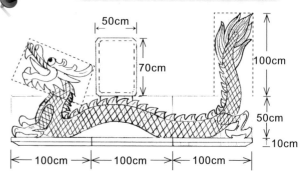

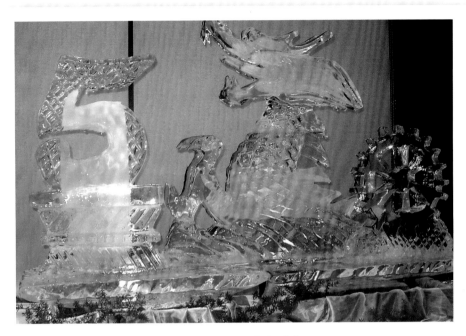

龍門扶輪社

主題：龍門扶輪社

數量：4支冰

說明：以「龍」來呈現代表主辦單位，結合扶輪社的Logo及5週年，整體造型
　　　突顯主辦單位的用心，可以爲參觀者留下美好回憶。

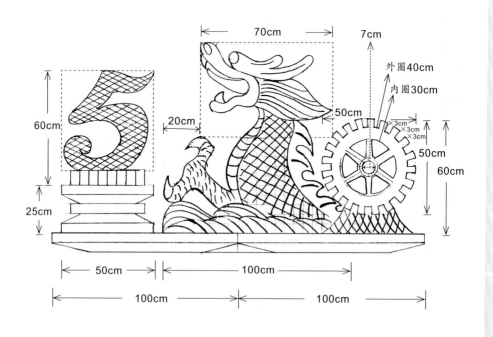

70cm

7cm

外圈40cm
內圈30cm

60cm

20cm

50cm

3cm
3cm
3cm

50cm

60cm

25cm

50cm

100cm

100cm

100cm

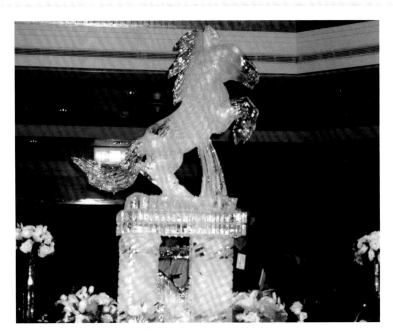

馬

主題：馬

數量：3支冰

說明：1.以單支冰完成馬的
　　　造型，另外再搭配
　　　其它造型，以突顯
　　　「馬」的氣勢，象
　　　徵一馬當先。

　　　2.馬切斜角15公分。

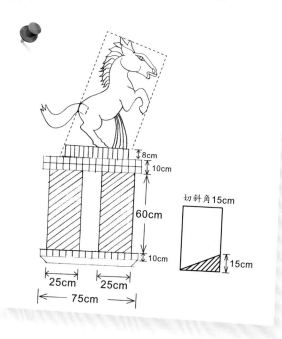

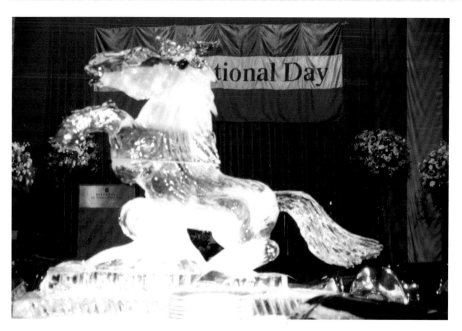

馬到成功

主題：馬到成功

數量：3支冰

說明：在酒會上，馬普遍受到
　　　喜愛，象徵馬到成功。

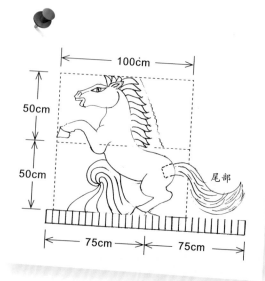

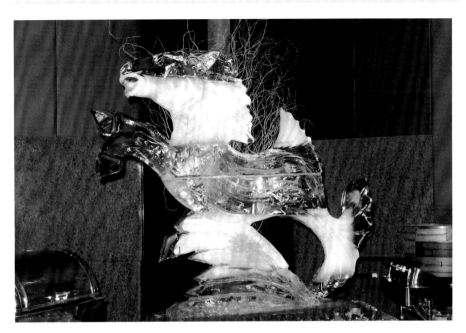

海馬

主題：海馬

數量：2.5支冰

說明：同樣的海馬，發揮奔放
擺尾變化動作，一樣可
以創造出不同效果。

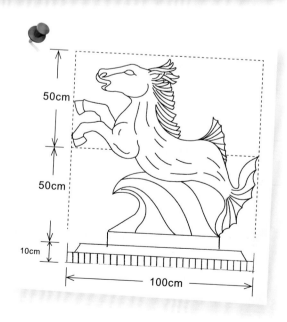

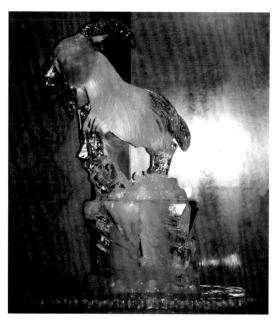

羊年行大運

主題：羊年行大運

數量：2.5支冰

說明：以小羊可愛的模
　　　樣，站在岩石上
　　　迎接新的一年──
　　　「羊」年的到來。

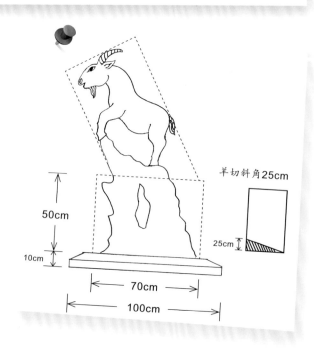

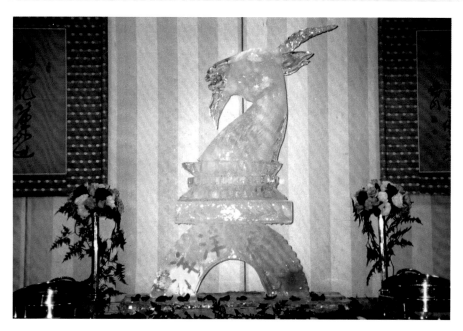

洋洋得意

主題：洋洋得意

數量：2.5支冰

說明：以羊頭半身呈現，象徵
著洋洋得意。

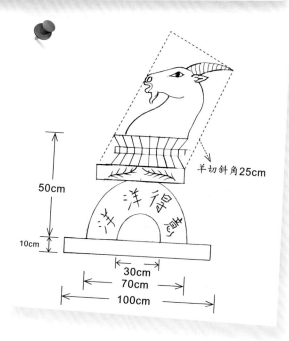

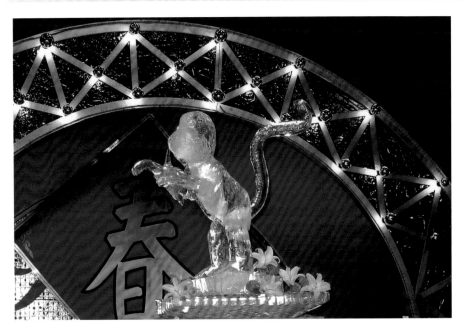

猴年行大運

主題：猴年行大運

說明：1. 猴子尾部的特徵最難
 以實際比例呈現，需
 考量融化時間因素，
 因此可將比例略為粗
 獷些，以避免快速融
 化。

 2. 猴子切斜角20公分。

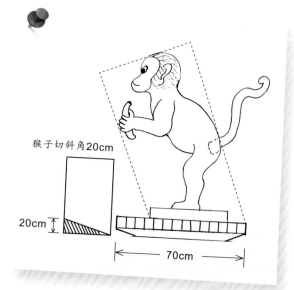

猴子切斜角20cm

20cm

70cm

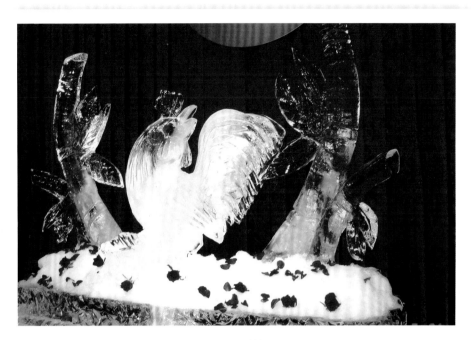

公雞

主題：公雞

數量：3支冰

說明：以公雞雄糾糾氣昂昂
　　　的氣勢來迎接雞年到
　　　來。

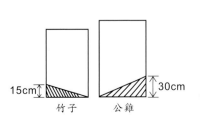

15cm　　　　　　30cm

竹子　　公雞

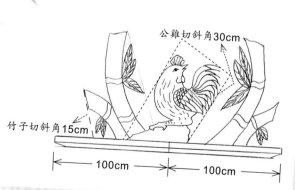

公雞切斜角30cm

竹子切斜角15cm

100cm　　100cm

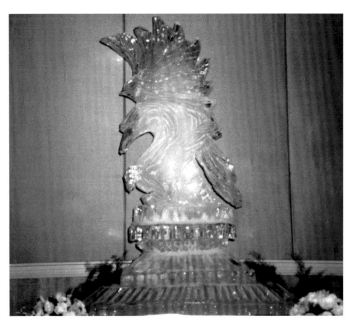

老鷹

主題：老鷹

數量：2支冰

說明：1. 老鷹象徵鴻圖大展，通常適用在開幕酒會上。

　　　2. 冰雕老鷹亦可搭配西瓜雕、水果雕，以豐富整體、營造熱鬧氣氛。

　　　3. 老鷹切斜角15公分。

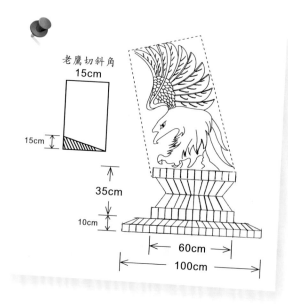

老鷹切斜角
15cm

15cm

35cm

10cm

60cm

100cm

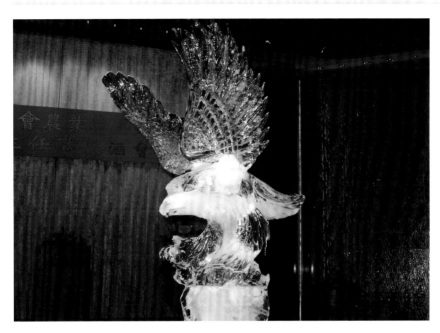

老鷹展翅

主題：老鷹展翅

數量：3支冰

說明：大鵬展翅意指老
　　　鷹展翅，也是最
　　　能突顯老鷹展翅
　　　張力的美感。

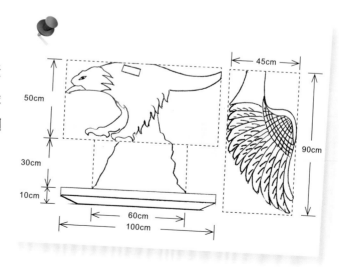

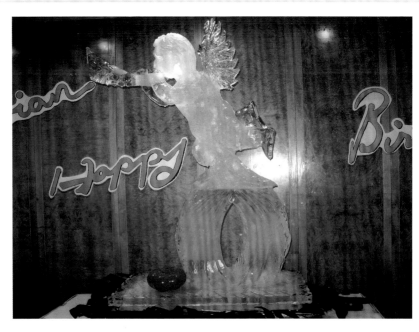

彌月

主題：**彌月**

數量：2.5支冰

說明：1.藉由天使天眞可
愛的模樣來傳達
對生日的祝福。

2.天使部分切斜角
25公分。

3.利用切下來的部
分刻號角。

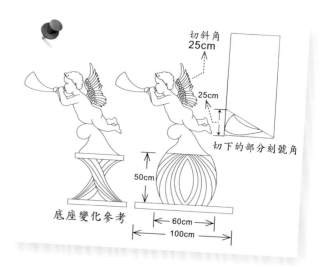

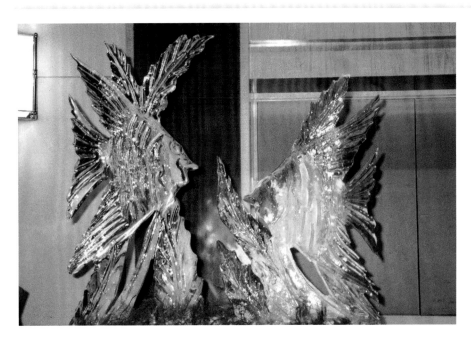

年年有魚

主題：年年有魚

數量：1.5支冰

說明：酒會中搭配悠游自
在的魚兒，象徵公
司在商場上如魚得
水一般。

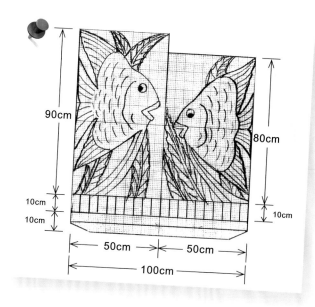

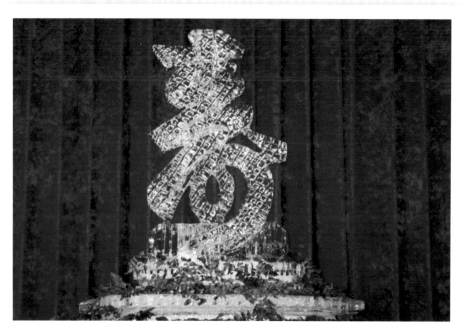

壽

主題：壽

數量：1支冰

說明：文字藝術在造型上普
　　　遍會運用到，以壽字
　　　的性質最能代表文字
　　　藝術之美。

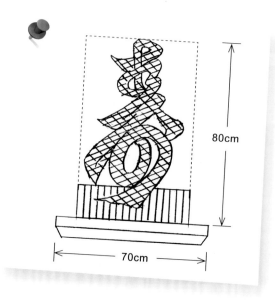

80cm

70cm

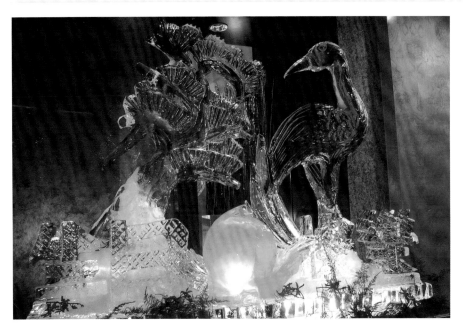

生日快樂

主題：生日快樂

數量：3.5支冰

說明：1. 以一些松、鶴、桃來祝賀親朋好友大壽是最好不過的事了。

　　　2. 松柏切斜角15公分。

　　　3. 鶴切斜角15公分。

　　　4. 生日快樂字體每字均25×25cm。

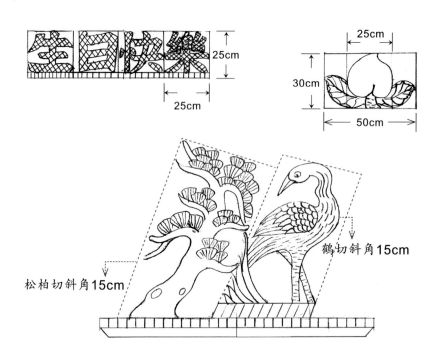

25cm

25cm

25cm

30cm

50cm

鶴切斜角15cm

松柏切斜角15cm

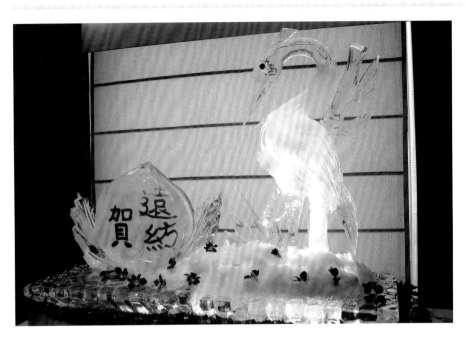

祝壽

主題：祝壽

數量：3支冰

說明：藉由一些長壽的
象徵加以刻劃，
可應用於壽宴之
中。

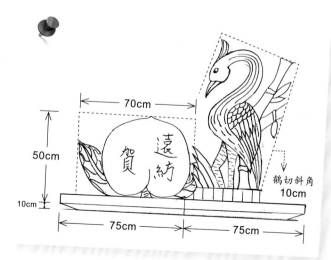

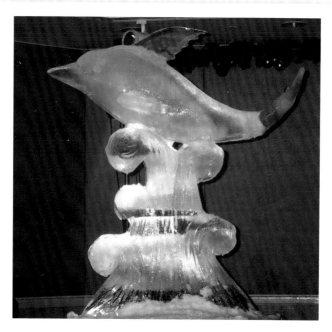

海豚

主題：海豚

數量：3支冰

說明：以海豚跳躍可愛的模樣，加上
　　　會場燈光變化的各種顏色，彷
　　　彿看到成群結隊的海豚，十分
　　　傳神，帶入了歡樂PATRY的氣
　　　氛。

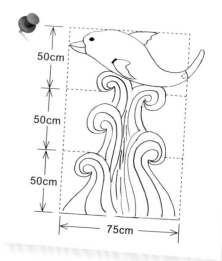

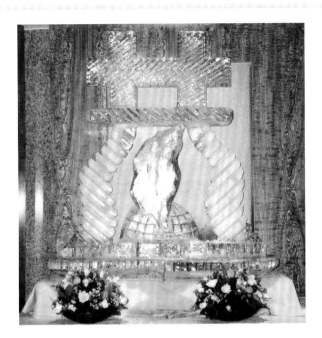

台灣國慶日

主題：台灣國慶日

數量：4支冰

說明：雙十國慶，以台灣立足全
　　　球，四海之內皆有中國人，
　　　充分祝賀光輝國慶。

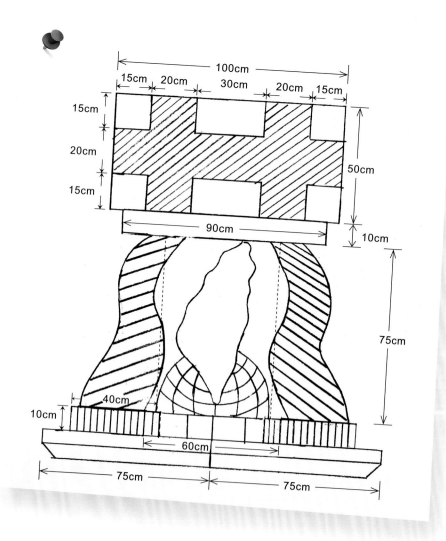

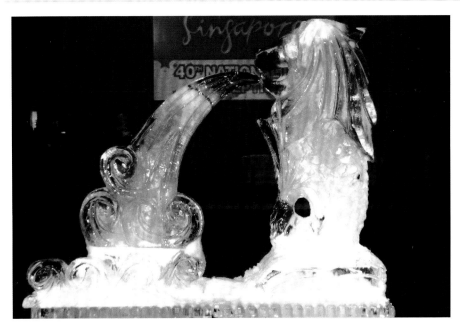

新加坡國慶日

主題：新加坡國慶日

數量：3.5支冰

說明：魚尾獅可說是新加坡的地
　　　標，運用當地的特色可以
　　　充分展現特有的風格。仔
　　　細看看還跟我們金門的風
　　　獅爺有著神似之處呢。

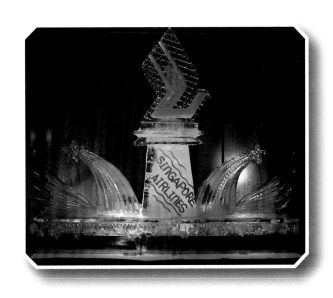

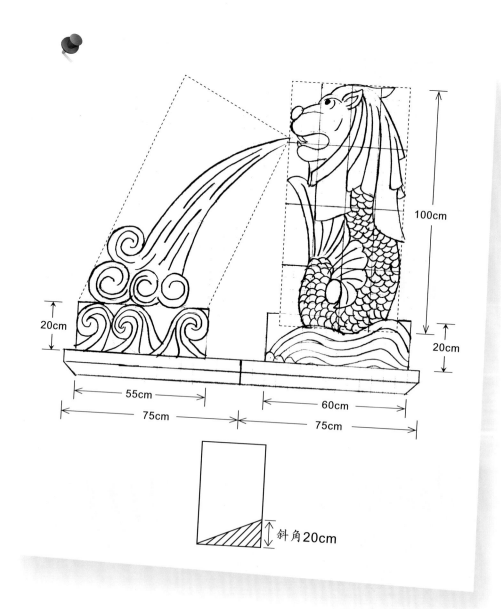

100cm

20cm

20cm

55cm

60cm

75cm

75cm

斜角20cm

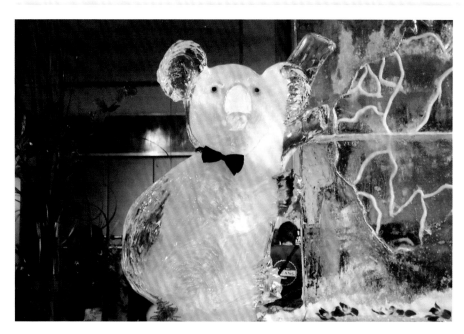

澳洲在台辦事處酒會

主題：澳洲在台辦事處酒會

數量：4支冰

說明：某些酒會可順著當地特有的
文化加以闡述，以更能突顯
主題。澳洲以可愛的無尾熊
作為代表。

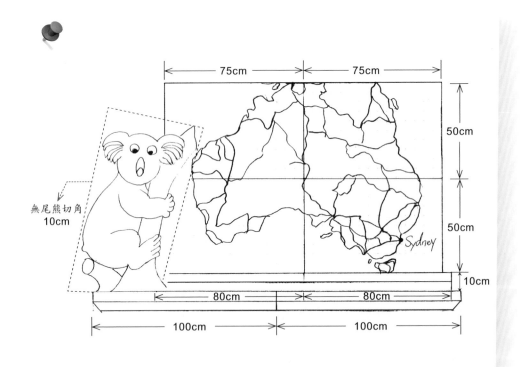

無尾熊切角
10cm

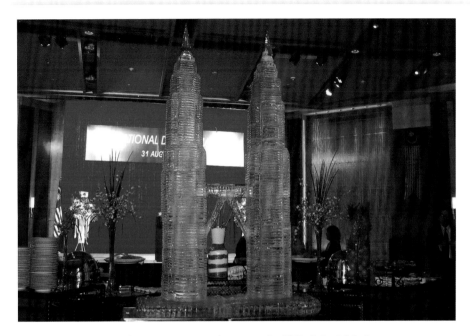

馬來西亞（國油雙峰塔）

主題：馬來西亞（國油雙峰塔）

數量：8支冰

說明：1.馬來西亞雙子星大樓居全國高樓
　　　　之冠，國際性知名度相當高，且
　　　　具有觀光價值，可說是建築藝術
　　　　代表傑作。

　　　2.製作此作品最重要是水平，兩棟
　　　　之間的對稱協調是整件作品成敗
　　　　之關鍵。

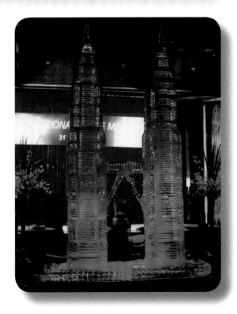

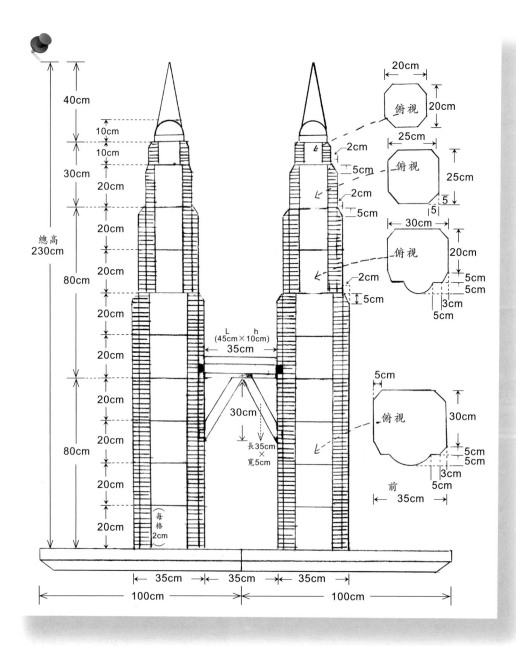

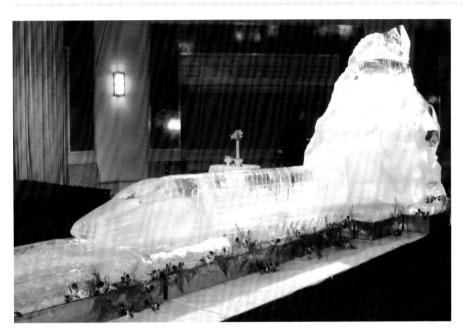

高鐵新幹線

主題：高鐵新幹線

數量：10支冰

說明：以磁浮列車過山洞（山洞可以簡化火車車廂長度）呈現高鐵速率。

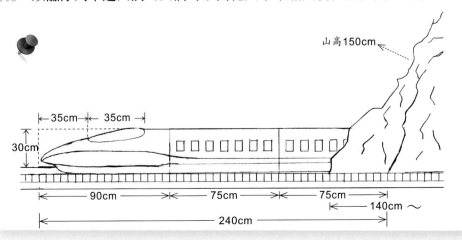

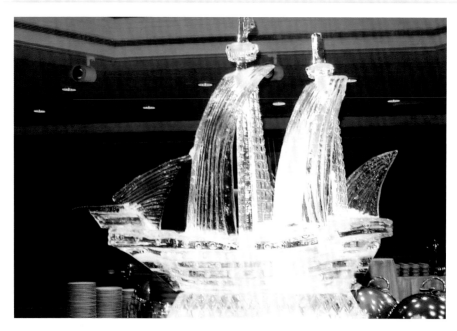

帆船

主題：帆船

數量：2支冰

說明：帆布是帆船的特色，
　　　風力會使帆布產生變
　　　化，在強調帆布的曲
　　　線時，同時須考量帆
　　　布的厚度，以避免快
　　　速融化，功虧一簣。

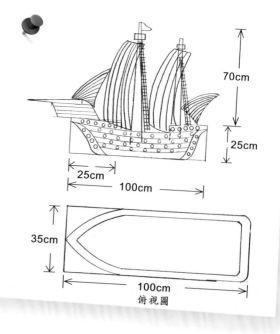

俯視圖

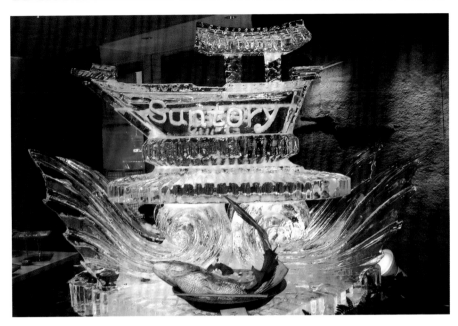

日本料理餐廳開幕

主題：日本料理餐廳開幕

數量：6支冰

說明：日本料理Sashimi赫赫有名。新鮮海鮮加上冰雕陪襯，以魚船豐收為主
題，祝賀日本料理餐廳生意興隆、高朋滿座、財源滾滾來。

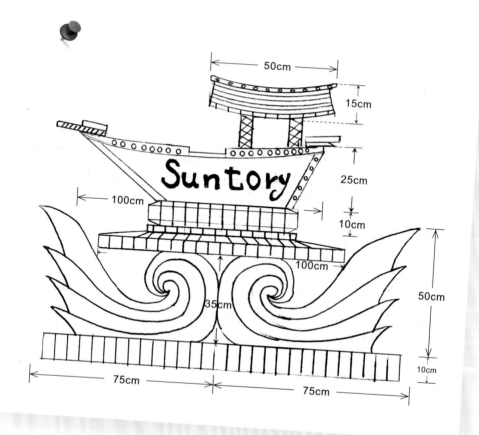

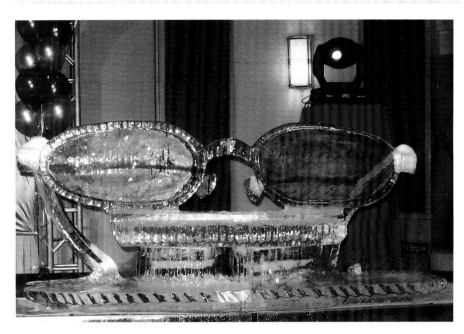

跌破眼鏡

主題：跌破眼鏡　　　　　　　說明：慶功宴破冰，以跌破眼鏡（敲破眼鏡）
數量：3支冰　　　　　　　　　　　　為慶功宴劃下美好句點。

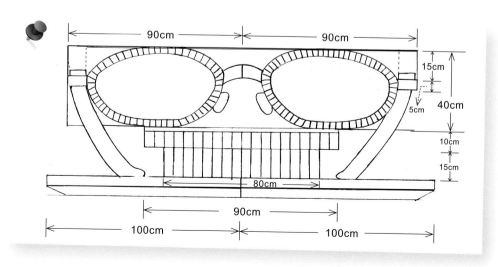

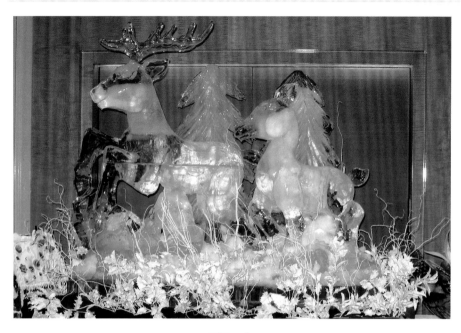

麋鹿

主題：麋鹿

數量：5支冰

說明：一年一度的X'mas中，麋鹿的造型是最常見的
　　　應景構圖，可配合時令搭配一些美工藝術，
　　　營造出雪地的感覺，既不失眞又令人暇想。

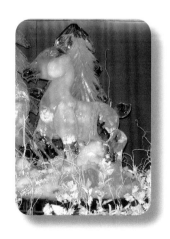

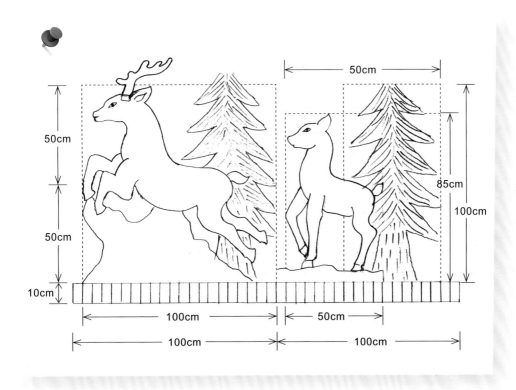

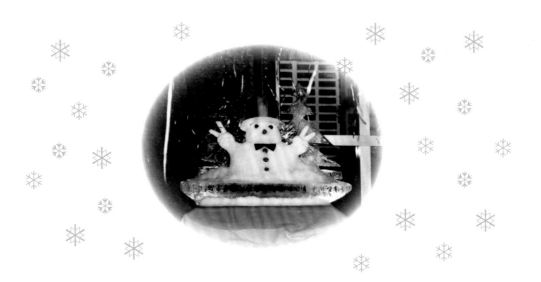

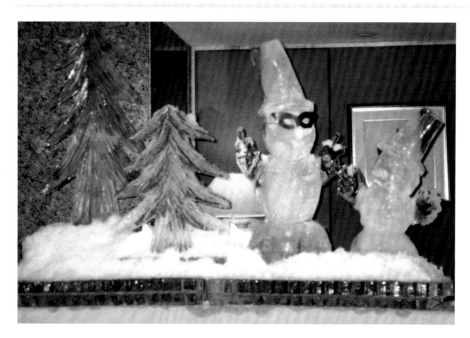

聖誕Party

主題：聖誕Party

數量：4支冰

說明：聖誕節以雪人、
聖誕樹為代表，
雪人還可戴上俏
麗造型眼鏡，增
添聖誕PARTY的
熱鬧氣氛。

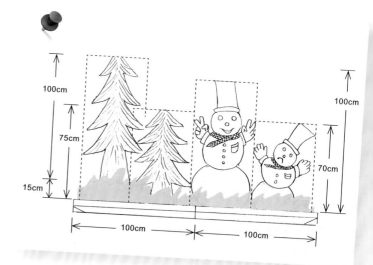

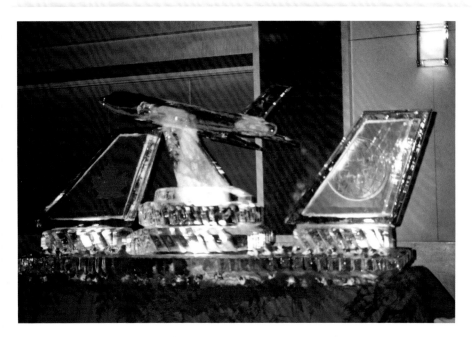

楓葉航空首航台北

主題：楓葉航空首航台北

數量：4支冰

說明：以兩家航空公司的
　　　Logo結合空中巴士
　　　客機做整體呈現，
　　　意謂首航順利、共
　　　創商機。

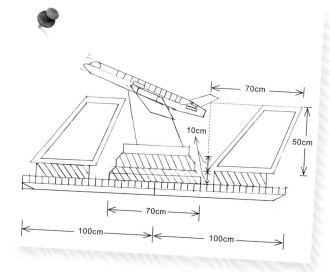

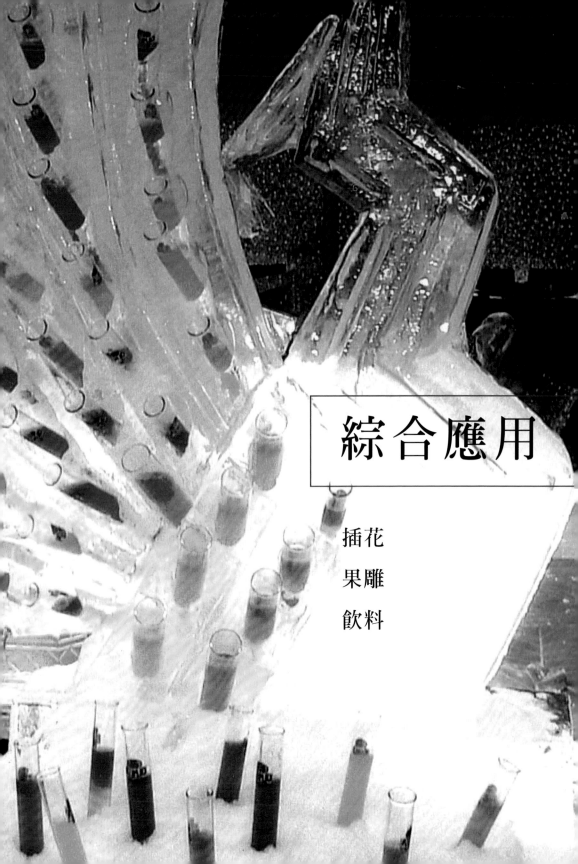

綜合應用

插花
果雕
飲料

綜合應用

本章共分下面四個單元進行介紹：

1. 插花的應用。
2. 果雕的應用。
3. 果汁的應用（花草溜冰茶）。
4. 調酒的應用（試管雞尾酒）。

單純的冰雕呈現出的是晶瑩剔透的美感，如能適當搭配插花及水果雕花等則能豐富冰雕的整體色彩效果及其價值，冰雕不僅只是欣賞用途，亦是飲料雞尾酒的最佳伙伴，有創意的冰雕水道與造型冰雕若巧妙結合，將能創作出無限的空間。

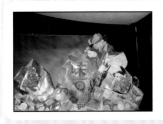
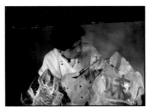
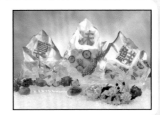

插花

　　花需要花皿的襯托才能顯現整體美，如能將冰雕雕刻出各式的器具的造型，如創意花瓶、羅馬柱等，再搭配上插花技巧就能突顯出冰雕光芒四射、晶瑩剔透、五彩繽紛的氛圍，讓花的美感更加顯耀。在婚宴中的紅毯兩側擺放上冰雕羅馬柱，加上插花可以將婚宴會場的高貴典雅充分襯托出來。

　　在製作冰雕花器的過程中，必須考量插花底盤容器面積的大小，尤其是要特別注意冰雕花器凹槽裡的深度及周邊面積的厚度要足夠，這些都是必須加以考量的，以避免冰溶化的時間太快，致花卉滑落。

花盆與水果盤組合

主題：花盆與水果盤組合

數量：2.5支冰

說明：花藝搭配冰盤既美觀
　　　又簡潔，造型可隨意
　　　組合但須依會場需求
　　　為主。

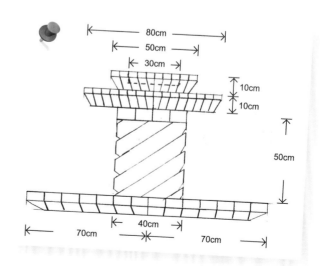

花盆、步步高昇（一）

主題：花盆、步步高昇（一）

數量：0.5支冰

說明：重疊組合而成花盆造型，意謂著步步高昇之意。

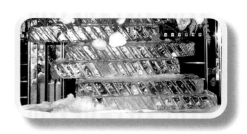

實作草圖

▶ 步驟一

第一、二層作法：兩邊的左下角、右上角各切寬10公分。

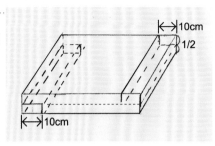

▶ 步驟二

第三層作法：

①以三角鑿刀刻出內框線條。

②以平鑿刀去除斜線部分，挖深約5cm，以利放置花盆。

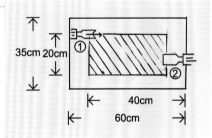

▶ 步驟三

完成圖：將三塊冰重疊組合。

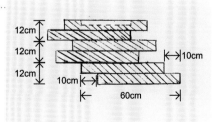

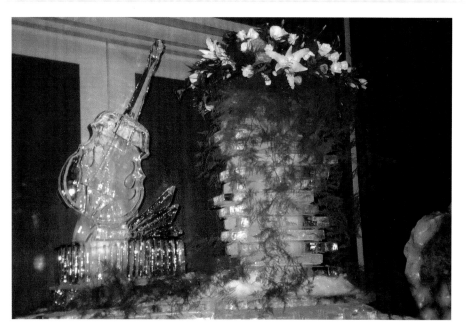

花盆、步步高昇（二）

主題：花盆、步步高昇（二）

數量：3支冰

說明：依需求組合花盆高度，搭配插花，
　　　更顯高雅氣氛。

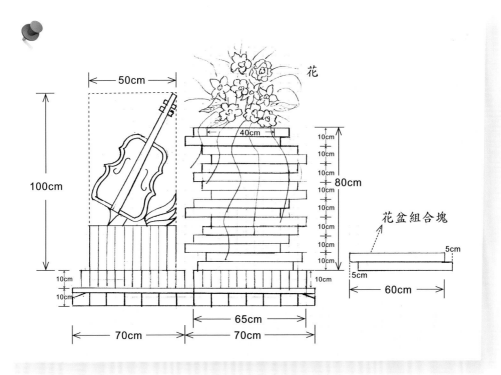

花

花盆組合塊

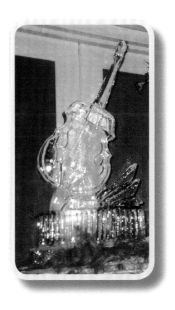

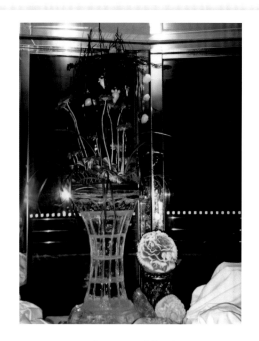

高腳花瓶

主題：高腳花瓶

數量：1.5支冰

說明：水晶般的高腳花瓶搭配典雅的插花藝術更顯得高貴。

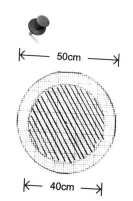

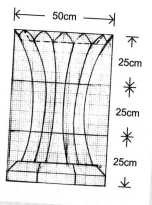

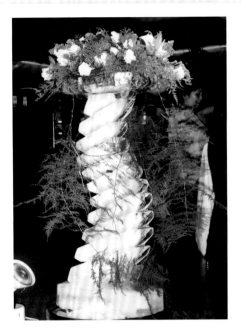

流線花瓶

主題：流線花瓶

數量：1支冰

說明：一體成形創造出流線花瓶，
　　　此作品適合擺放在接待門口
　　　作為擺飾，用來增添宴會氣
　　　氛。

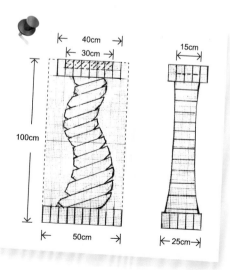

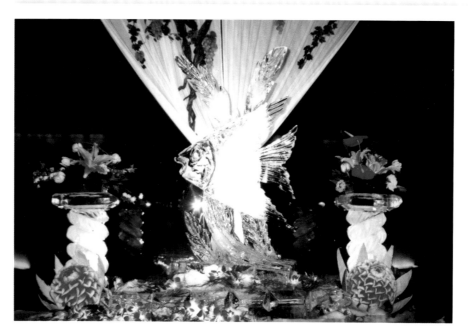

Roman 柱花瓶

主題：Roman柱花瓶

數量：1/4支冰

說明：羅馬柱簡潔明瞭的線條適用於各種場合
　　　搭配使用，可搭配花藝或水果雕刻，皆
　　　不失其端莊的氣氛。

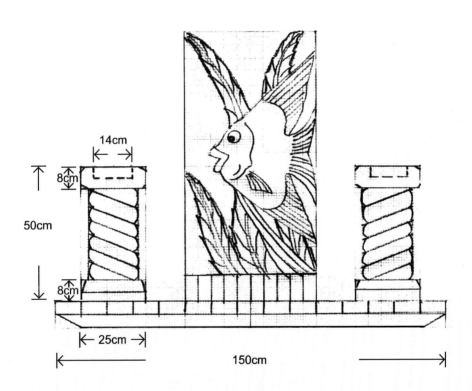

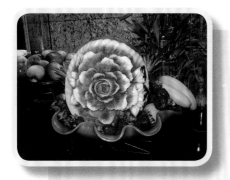

果雕

　　水果雕花與冰雕搭配結合，可說是餐飲藝術的傑作，水果雕花的特色在於色彩豐富，加上果雕技法雕出百花齊放的效果再與冰雕的晶瑩剔透互相輝映著藝術之美，豐富整體色影與光彩的欣賞價值。

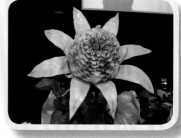

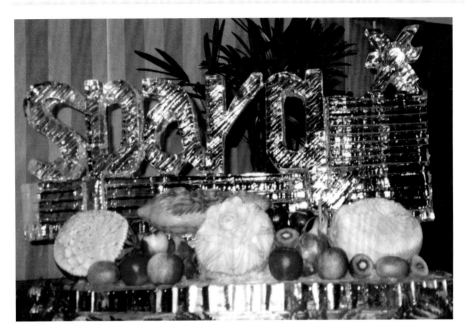

速博酒會

主題：速博酒會

數量：1支冰

說明：水果雕陪襯冰雕，
　　　豐富整體色彩效果
　　　與欣賞價值。

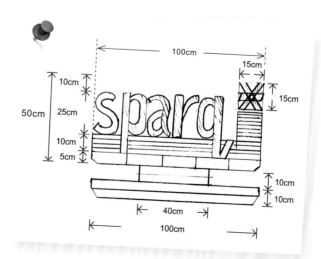

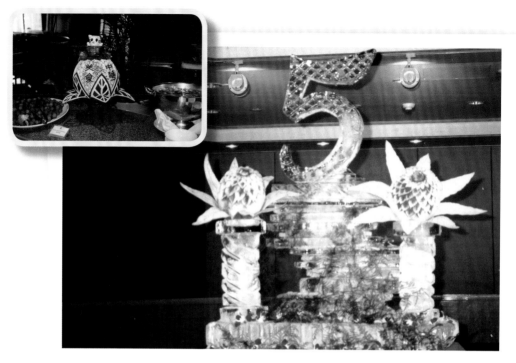

5 週年慶

主題：5週年慶

數量：2.5支冰

說明：將西瓜雕刻出綻放的花朵，結合冰雕花柱，更顯出宴會的熱鬧氣氛。

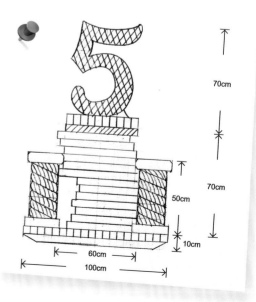

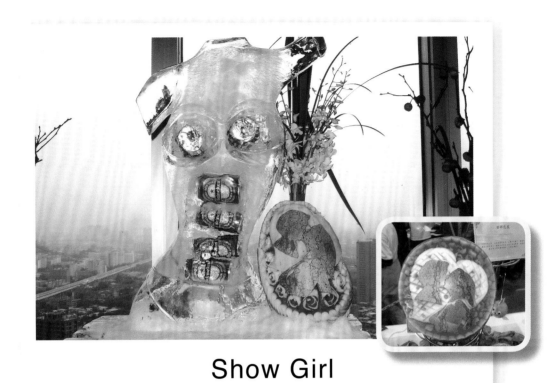

Show Girl

主題：Show Girl

數量：1.5支冰

說明：1. 以啤酒屋Show Girl推銷啤酒
　　　　 為構想，刻劃一位身材姣
　　　　 好的Show Girl。

　　　 2. 在Show Girl背後挖出7個酒
　　　　 罐尺寸大小的凹槽，再將
　　　　 其密封。

　　　 3. 最後再以西瓜雕刻出由玫
　　　　 瑰花環繞的親吻圖樣。

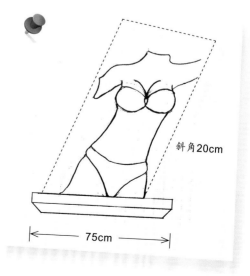

斜角20cm

75cm

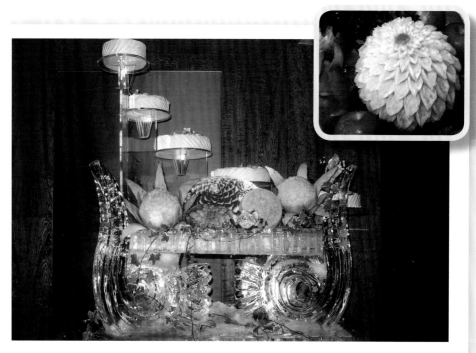

心花怒放

主題：心花怒放

數量：4支冰

說明：1. 蛋糕也是結婚會場
　　　　布置裝飾的其中之
　　　　一，可搭配冰雕與
　　　　水果雕，呈現出色
　　　　彩與造型美。
　　　2. 本作品為陳智成
　　　　之創意。

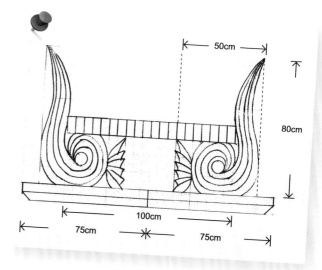

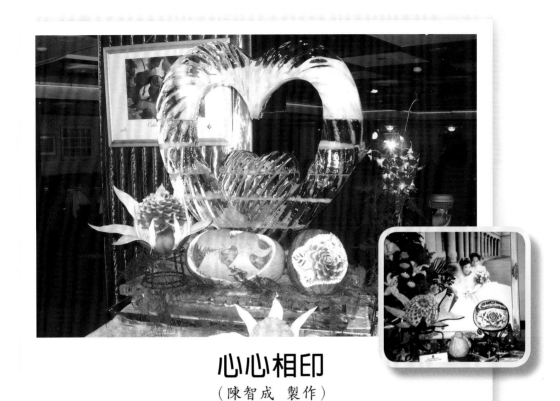

心心相印

（陳智成　製作）

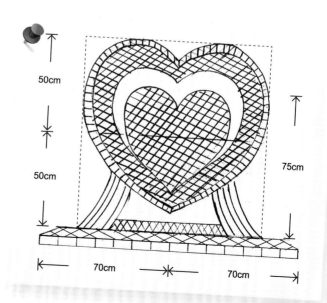

主題：心心相印

數量：3支冰

說明：一樣的兩顆心，只要在造型上稍作變化，就能產生不同的視覺效果。

50cm

50cm

75cm

70cm

70cm

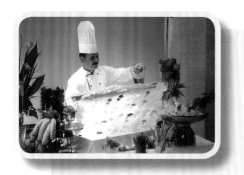

飲料

　　飲料經過冰鎮會予人清涼舒暢之感，夏日裡飲料更是餐飲的大賣點。

　　飲料一般分為有酒精和無酒精兩種，如果能經過巧思，適當地將水果汁、茶飲料、調酒做一些創意的冰雕搭配，可產生特別的飲料效果。

　　在國外，餐飲酒吧夜店也都有諸如此類冰雕結合飲料，以冰雕製作成二至三條水道，由酒吧人員倒入二至三種酒，經過水道mix至出水口，直接讓客人暢飲，這是一種很特別的飲用飲料的方式，可以讓客人有不同的體驗。

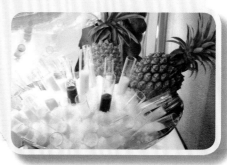

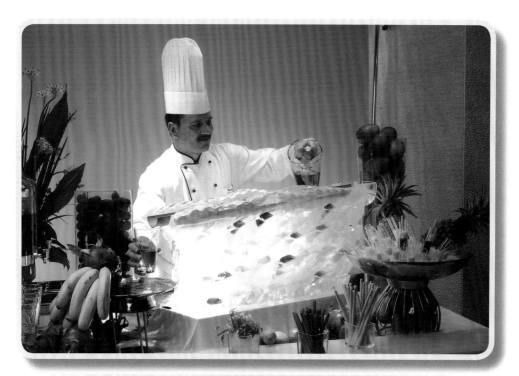

花草溜冰茶

　　全台獨一無二的「花草溜冰茶」，是台北遠東國際大飯店奧地利籍餐飲部協理韓穆德的點子。藉由口味繽紛的水果或花草濃縮原汁，與自冰雕滑冰道順流而下的特調紅茶或綠茶，所激盪出的個性鮮明之創意冰飲。

　　本花草溜冰茶單元由范諾伯（Norbert Vonlanthen）行政主廚示範（如圖）。

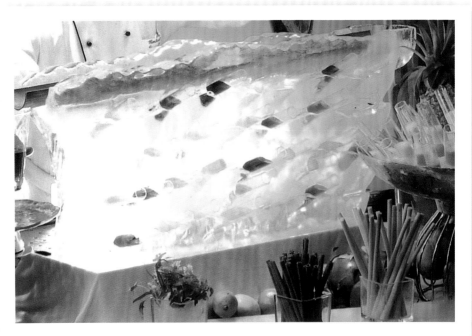

花草溜冰茶（一）

主題：花草溜冰茶（一）

數量：1支冰

說明：果泥試管的口味有：芭樂、
　　　火龍果、芒果、葡萄、百香
　　　果等。

俯視圖

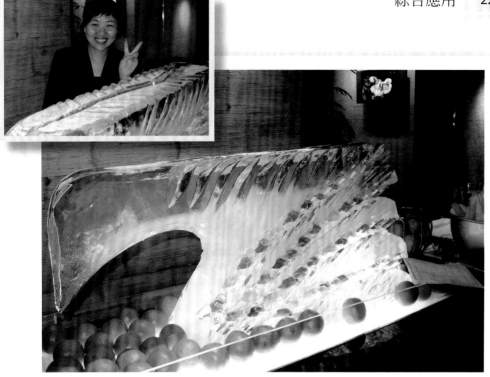

花草溜冰茶（二）

主題： 花草溜冰茶（二）

數量： 1支冰

說明： 試管果泥顏色排列呈
　　　放射狀，可產生美的
　　　視覺效果。

附圖： 花草溜冰服務專員結
　　　合冰飲料，可讓客人
　　　留下很好的印象與回
　　　憶。製作時須製作彎
　　　曲水道以降低水流速
　　　度防止沖刷。

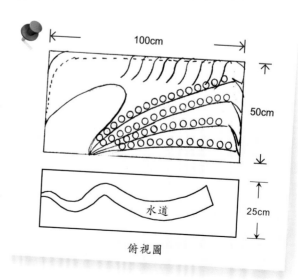

100cm

50cm

25cm

水道

俯視圖

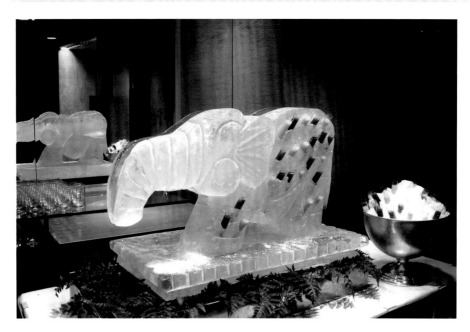

Q 象溜冰茶

主題：Q象溜冰茶

數量：1.5支冰

說明：各種可愛動物造型都可發
揮創意應用在花草溜冰茶
上，但要特別注意「水道
出水口」切勿太寬（約1
公分為宜），避免水量沖
刷加速融化，致使用壽命
縮短。

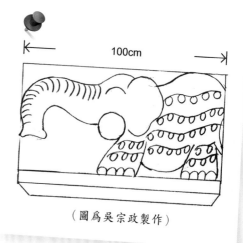

（圖為吳宗政製作）

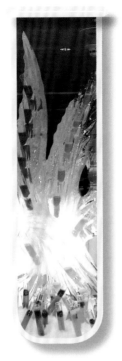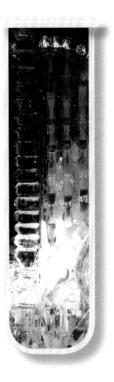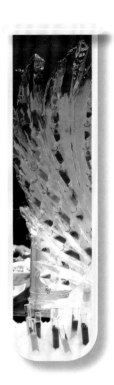

試管雞尾酒

　　將果汁與酒調製成的雞尾酒適宜地搭配海鮮食物，可增添飲食樂趣。在玻璃試管雞尾酒裡，除了口感上的變化外，也須考量色澤上的變化，在應用於冰雕造型上的試管裡，亦可排列成各種雞尾酒顏色，以增添飲食樂趣和品味。

　　特別要注意，將飲料裝製在玻璃試管裡，再將試管放入冰雕的圓洞裡，在經過長時間後若沒有取用試管，接觸冰雕面時會產生緊繃，客人在取用時宜提醒客人小心，勿大力取用，以免試管杯不慎弄破而傷到手。

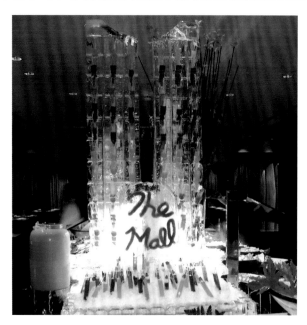

試管雞尾酒（一）：The Mall

主題：試管雞尾酒（一）：The Mall

數量：1支冰

說明：以海鮮菜餚為主軸，搭配特別調
製的各式口味雞尾酒，以創意冰
雕造型呈現，別有一番海鮮佳餚
品味。

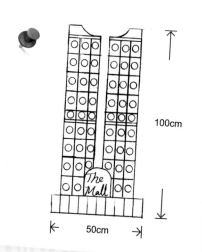

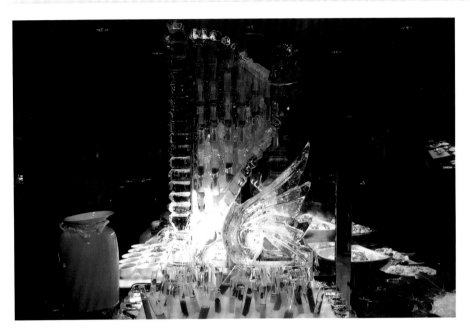

試管雞尾酒（二）：豎琴

主題：試管雞尾酒（二）：豎琴

數量：1支冰

說明：以冰雕刻出豎琴造型，運用合弦
挖出圓孔，將試管雞尾酒插入，
排列出弦律的動感。

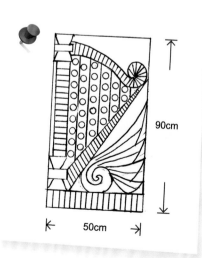

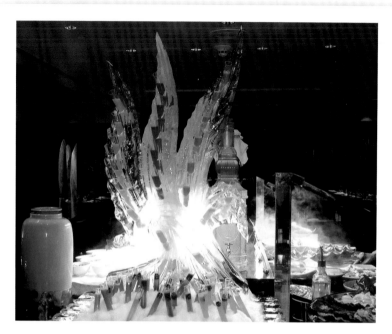

試管雞尾酒（三）：水草

主題：試管雞尾酒（三）：水草

數量：1支冰

說明：以抽象的水草造型構圖出放射線
條時，特別要注意的是構圖造型
的角度，在鑽動時，洞孔需要考
量到放入雞尾酒的角度，以免液
體流出。

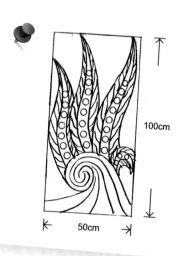

100cm

50cm

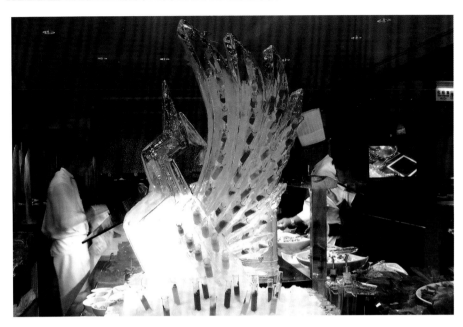

試管雞尾酒（四）：鳳

主題：試管雞尾酒（四）：鳳

數量：1支冰

說明：以點、線、面三個構圖原理，
　　　創意地雕出抽象鳳的造型。學
　　　習者可試著將基本的構圖原理
　　　加以運用，練習刻出不同的造
　　　型，以創造出更多異想不到的
　　　作品。

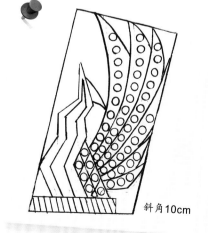

斜角10cm

後記

　　在這一段漫長的歲月裡，就這麼籌劃了許久，整理、分析、研究與實驗，終於寫下了一點經驗，雖有遺漏之處，希望各界不吝給予批評指教，但願拋磚引玉，能給予餐飲界一些幫助。

　　踏入餐飲界十多年來，讓我學習到很多經驗，在編輯過程中，收集近十年來的作品資料，有些作品重新製作，也自己拍照，花了很長時間，也真正讓我有系統的將冰雕作品分類整理，以供製作參考，給予自我創新與挑戰。

　　雖然學習廚藝起步晚，但龍柱憑著勤於進修和觀摩，深信一樣能做出自己的一片天，在台北遠東國際大飯店服務，利用時間進修景文技術學院餐飲管理科系提升自我，期勉有更多職場的夥伴，可以不斷進修自己提升競爭力；在此特別感謝前輩的提攜、家人的關愛、朋友的關心與同學的支持，及香格里拉台北遠東國際大飯店給予良好的工作環境，才能製作出這麼豐富的冰雕作品，尤其是工作同仁的鼓勵，給予了我莫大的鼓勵與鼓舞；在這期間承蒙好友王偉誠先生電腦製圖大力幫忙，與工作伙伴吳宗政師傅的協助及揚智出版社工作同仁用心編輯潤飾，特在此深致謝意。

賴龍柱　謹誌

 致謝

王偉誠　先生	國立陽明大學研發工程師
吳宗政　先生	台北遠東國際大飯店餐飲部冷廚領班
陳智成　先生	福格飯店果雕、冰雕師
胡夢蕾　老師	景文科技大學餐飲系系主任
鄭瑞峰　先生	台北遠東國際大飯店首席冰雕師
黃銘波　老師	台北喜來登大飯店食材造型藝術中心主廚
湯志亮　先生	小人國企業股份有限公司美術設計
閻惠瑗　協理	台北遠東國際大飯店行銷公關部協理

❄ 材料工具廠商名錄

◎工具

| 建成五金工具行 | 台北市重慶北路一段100號 | (02)2555-4631 |
| 元明企業有限公司 | 台北市承德路三段8巷25號1樓 | (02)2592-6977 |

◎冰塊供應

亨利餐飲裝飾藝術中心	台北市文山區景興路153巷19號11F-2	(02)2934-5476
峰泉製冰廠	台北市民族東路82號	(02)2595-2566
寶龍藝術冰雕	台北縣泰山鄉民生路143號之1號	(02)2297-5086
大台北藝術冰雕	台北縣樹林市保安街二段341號	(02)2688-9897
富俐得企業有限公司	台北縣中和市橋和路93號	(02)8221-5359
一心冰行	台中市五權路405巷12號	(04)2202-1581
中翔製冰	台中縣大里市國中路252號	(04)2407-1316

 參考書目

胡澤民（1974）。〈人物造形〉，《設計基礎實技基礎篇》。台北：正文書局。

張仁慶主編（1994）。《中國食雕》。北京：中國商業出版社。

黃銘波（2005）。《蔬果切雕技法2：進階技術篇》。台北：品度股份有限公司。

餐飲旅館系列

冰雕藝術

著　　者／賴龍柱
總 編 輯／閻富萍
執行編輯／范湘渝
出 版 者／揚智文化事業股份有限公司
發 行 人／葉忠賢
地　　址／台北縣深坑鄉北深路三段 260 號 8 樓
電　　話／(02)8662-6826
傳　　真／(02)2664-7633
E-mail ／service@ycrc.com.tw
印　　刷／鼎易印刷事業股份有限公司
I S B N ／978-957-818-897-6
初版一刷／2008 年 12 月
定　　價／新台幣 600 元

國家圖書館出版品預行編目資料

冰雕藝術 ＝ The art of ice carving／賴龍柱著.
-- 初版. --臺北縣深坑鄉：揚智文化, 2008.
12
　　面；　　公分
參考書目：面
ISBN　978-957-818-897-6（精裝）

1.冰雕

936.5　　　　　　　　　　　　　97020586